花艺式生活

《花艺目客》编辑部 编

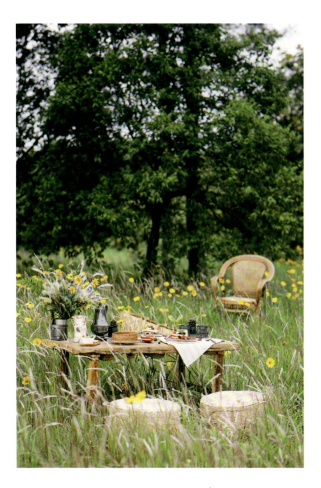

图书在版编目（CIP）数据

花艺式生活 / 花艺目客编辑部主编. – 北京：
中国林业出版社，2019.7

ISBN 978-7-5219-0131-3

Ⅰ.①花… Ⅱ.①花… Ⅲ.①花卉装饰—装饰美术—设计 Ⅳ.①J525.12

中国版本图书馆CIP数据核字(2019)第127836号

总　策　划：《花艺目客》编辑部
执行主编：石　艳
封面图片：小李哥

责任编辑	印　芳　袁　理
出版发行	中国林业出版社
	（100009 北京市西城区刘海胡同7号）
电　　话	010-83143565
印　　刷	固安县京平诚乾印刷有限公司
版　　次	2019年7月第1版
印　　次	2019年7月第1次印刷
开　　本	710mm×1000mm　1/16
印　　张	10
字　　数	300千字
定　　价	58.00元

和花相处

花,是大自然馈赠给我们的最美的礼物,是世界上所有美的最好参照物。

世间万物,大都有美丑之分。只有花儿,虽有常见和稀有之别,但我们实在很难达成共识,哪一种花是丑陋难看的。也许,造物者在创造它们时就特别倾注了心思,不然怎么能做到世界上数十万种鲜花,每种都是不重样的美?

爱美是人之天性,所以,没有人不爱花。

爱花的方式多种多样,赏花、种花、插花……

沈复爱插花。他在《浮生六记》里说:"喜欢摘花插瓶,不爱盆栽。并非盆栽不足观赏,而是家中没有园圃,没有地方栽植,于集市购买的,又都杂乱没有韵致。所以宁可不玩盆栽。"

没有园圃,这应该也是现代爱花人的窘境吧。不过,插花绝不仅仅是现代爱花人没有园圃的无奈之选。

插花是对美的追求,是个人品味和格调的体现。花是家里的温馨制造器,家里有个会插花的人,会像周公度笔下写的,把"平凡人家、日常之美"中的"凡常"二字,过出月光溪水的光泽和律动。

插花还是修身,是悟道。一种花儿,一种品性。陆游爱梅,屈原爱兰,陶渊明爱菊,周敦颐爱莲,黄庭坚最爱水仙……如果你酷爱一种花,你一定与生俱来就有这种花的气质基因。久而久之,你会发现,自己怎么越来越像它。

从今天开始,做一个爱花、欣赏自己、享受生活的人!在这嘈杂的世间,像花儿一样,不着烟尘,宠辱不惊。这样的你,会不屑于插足别人之间的八卦、闲话,还原造物主创造的那个原本匠心独具的你!

<div style="text-align:right">

编者

2019.6.22

</div>

007　花艺式生活室内案例 ▶

095　花艺式生活室外案例 ▶

119　花艺式生活案例示范 ▶

目录 ▶
CONTENTS

LIFE ARRA

GEMENTS

花艺式生活室内案例

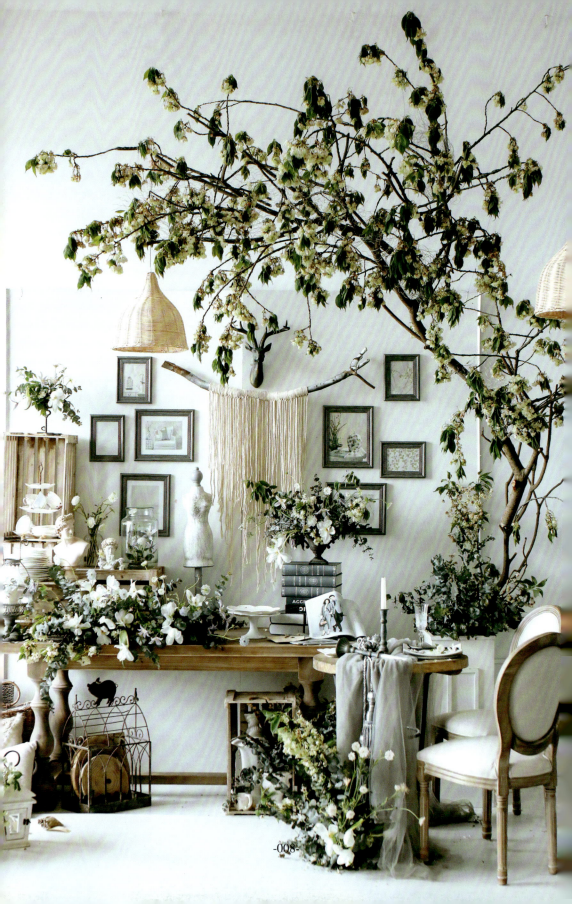

雅致的诠释

花艺设计／小李哥
摄影师／邱建新_chiu
图片来源／成都花艺设计小李哥（四川·成都）

想要很美的生活，其实很简单。家中留有一小块保有绿意的角落，为空间添一抹养眼的色彩，就能给心灵全新的体验。

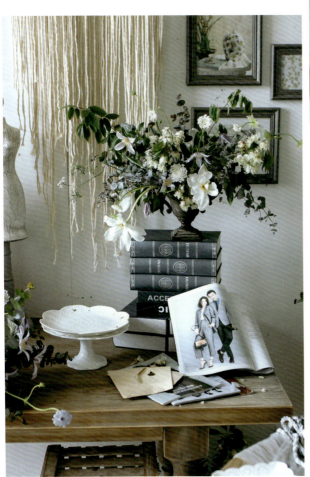

-Case-
01
下午茶

Flowers & Green
樱花、郁金香、翠珠花、铁线莲

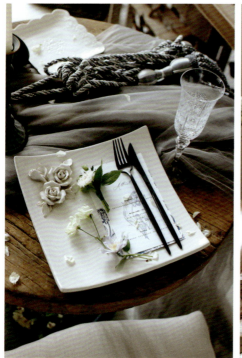
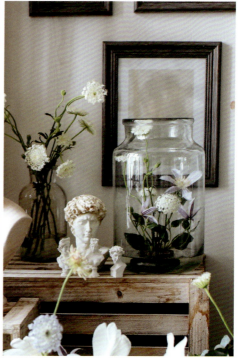
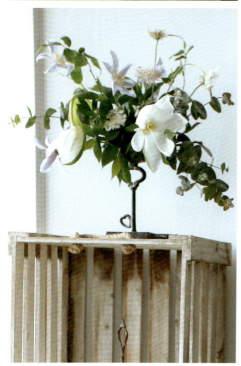

藤编、线织的东南亚元素，波西米亚风格与大卫小雕像，南辕北辙的风格却在白绿色调下和谐地唱着轻松的诗句，朵朵郁金香绽放于绿云中，高调却优雅。三两个好友在花丛中、树荫下放飞心灵。

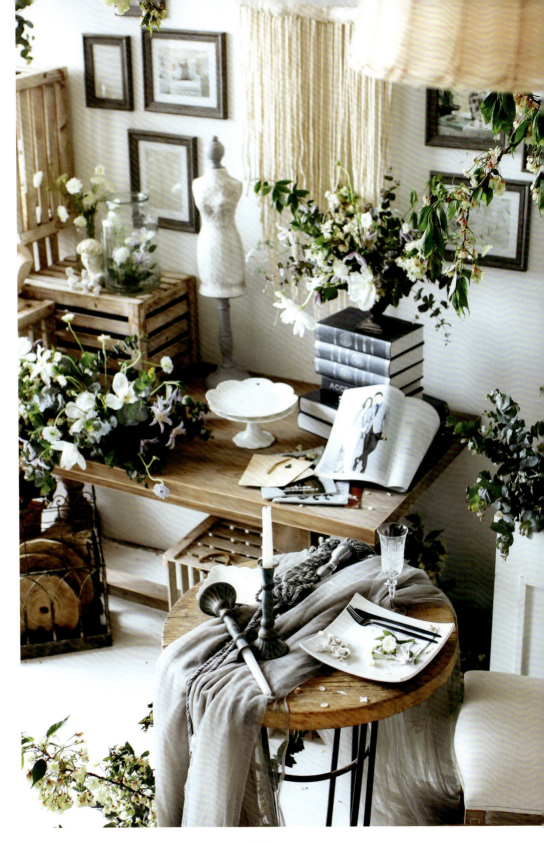

-Case-
02
下午茶

清新一下

花艺设计／小李哥
摄影师／邱建新_chiu
图片来源／成都花艺设计小李哥（四川·成都）

放一张简单造型独特的实木餐桌，搭配上舒适的餐椅，植物或白色花卉，连花盆一起摆在餐桌上，非常自然清新的感觉。悬挂的、地上的，令玄关处的自然氛围更加浓厚。

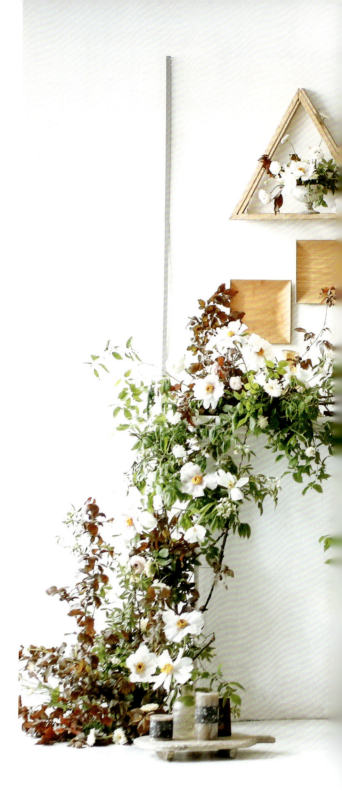

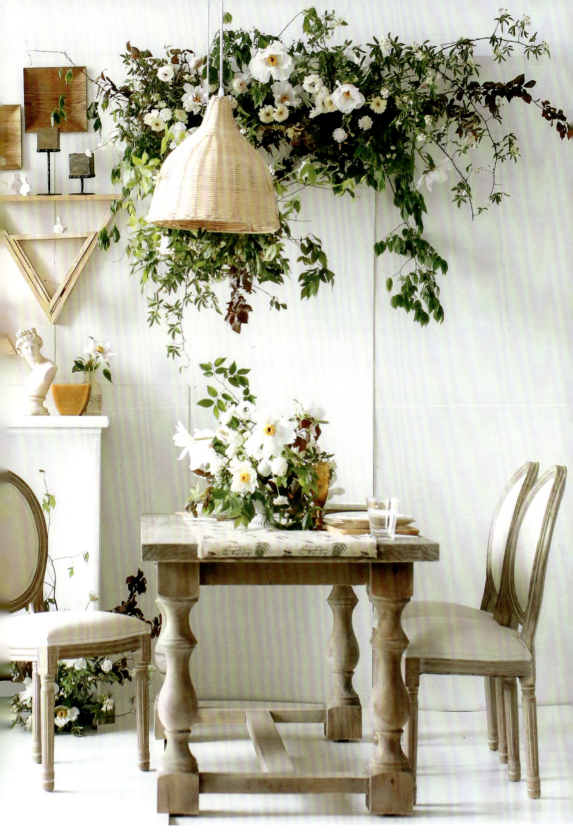

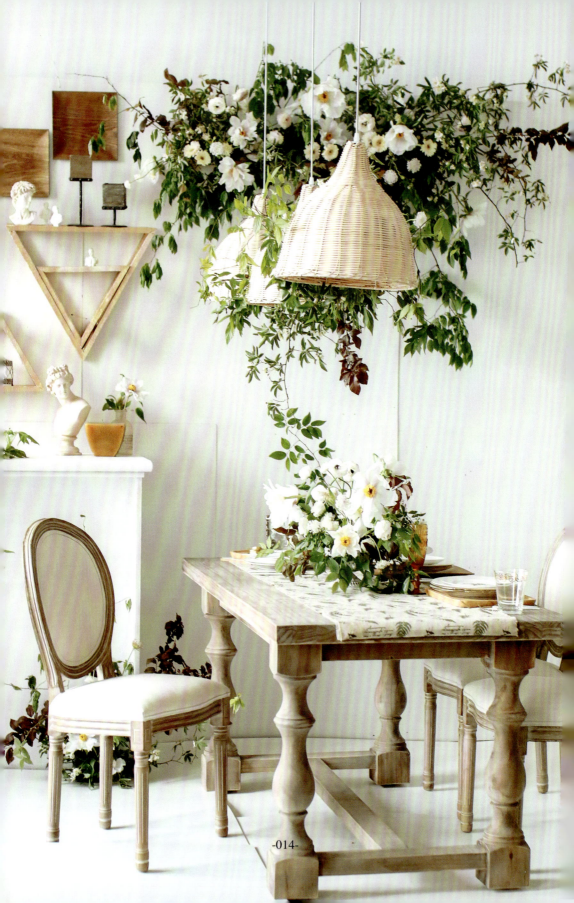

Flowers & Green

牡丹、七里香、翠珠、榆钱树叶

郁郁葱葱悬挂的花植，搭配藤编桌灯，高低错落；铁艺烛台伸出桌花，惬意的英式下午茶。

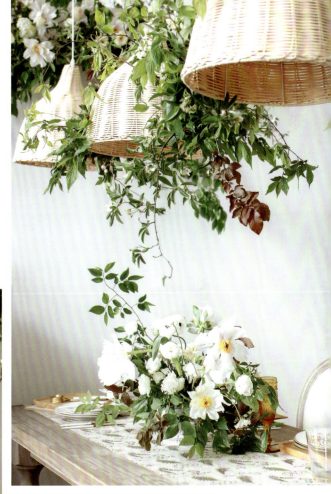

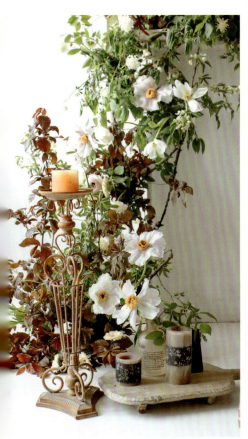

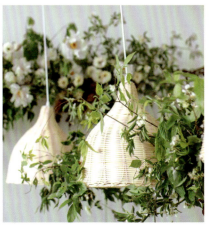

花园车轴草下午茶

花艺设计／阿桑
摄影师／纪菇凉
图片来源／南京春夏农场（江苏·南京）

闺蜜的花园下午茶聚会，简简单单，又充满小情调。没有用当季开得最好的月季，而是用了农场随处可见的野花——车轴草，车轴草的颜色也是介于白绿之间，不是纯粹的白也不是纯粹的绿。桌布选的是灰绿色。餐具的搭配看似简单，其实藏着很多小心思，小碎花餐垫，与餐具相呼应，同时又为绿色调的餐桌增加了色彩的丰富性。

Case 03 下午茶

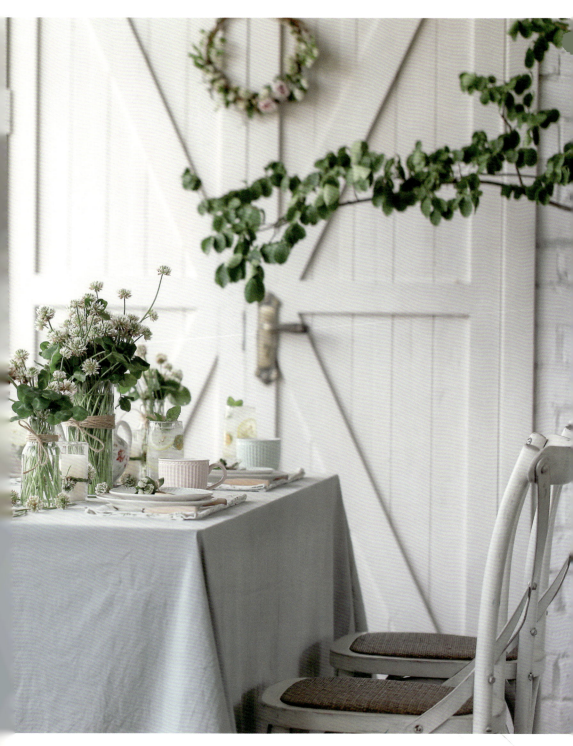

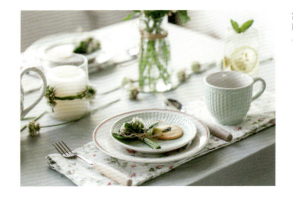

当白色聚在一起,也能呈现一种厚重。透明花瓷配合纵向延伸的白花车轴草打破整个桌花的静态,带来山涧润的风。

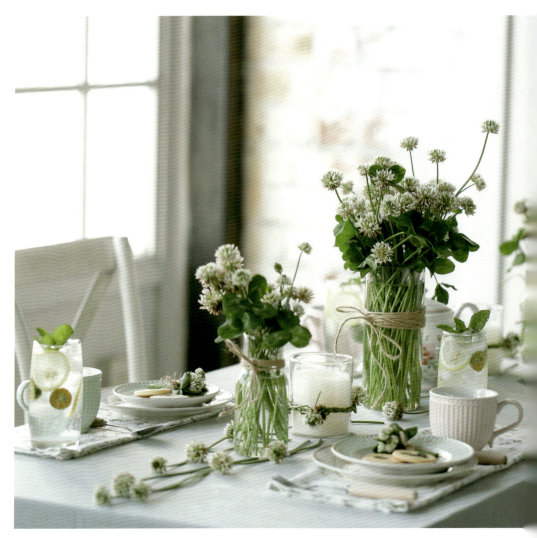

Flowers & Green

车轴草

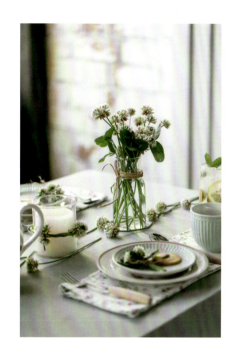

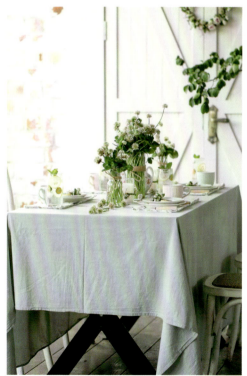

白花车轴草似浮于空气中,与白色餐盘、桌布相协调。

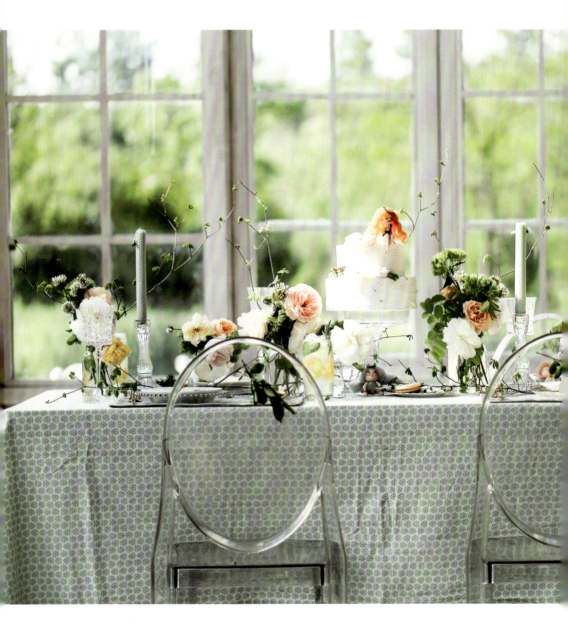

活泼生日宴会

花艺设计／阿桑
摄影师／纪菇凉
图片来源／南京春夏农场（江苏·南京）

生日宴会是为小朋友办的，所以在选择花材时，选用了白绿色系的常见组合，同时点缀橙色系，让餐桌看起来更活泼、温暖。餐具和桌布的选择，与花材色系相近，可爱的花草饼干与生日蛋糕，让小朋友感受到为他们精心准备的心意。

- Case -
04
下午茶

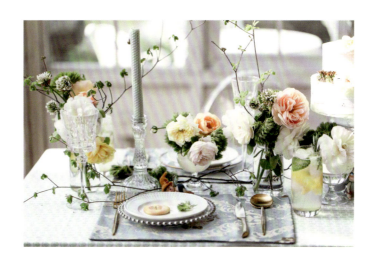

白色花毛茛、粉色、黄色现代月季争相绽放于桌上,除了印着卷草纹的灰蓝色餐布与月季流露出娇羞、体现出浪漫法式风格,设计还最大限度地统一了配饰的明度和色彩,为了突显现代月季古典的色调和层叠若少女裙摆的花盘。

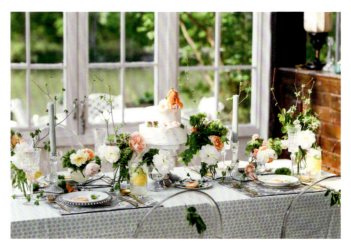

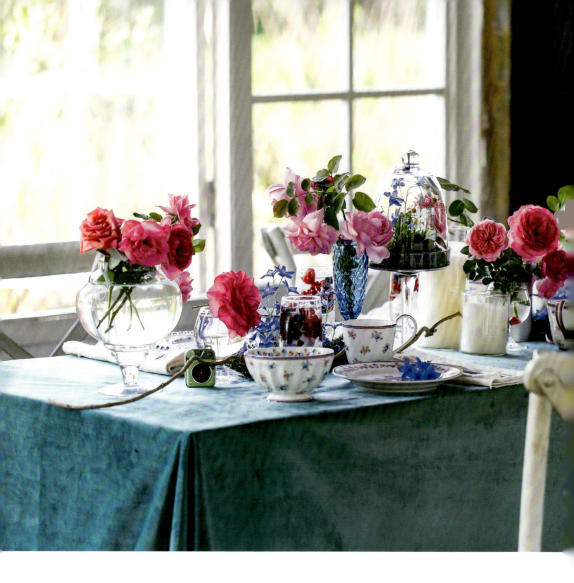

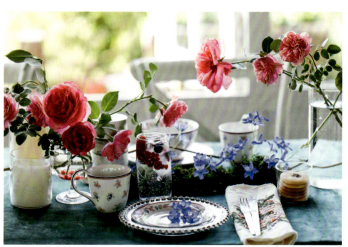

主色调为蓝色的桌布上，透明花器中如紫色云雾的现代月季为主花材，偶有印着碎花的茶具点缀其中。这是典型的地中海式配色。大胆的蓝、紫色进行大面积冷暖碰撞，对明度和配饰的合理控制令设计媚而不俗。

多彩下午茶

-Case- 05 下午茶

花艺设计／阿桑
摄影师／纪菇凉
图片来源／南京春夏农场（江苏·南京）

玫红和蓝色的互补搭配，两种色彩交织在一起，形成多彩斑斓的世界，整个现场显得活力四射。奥斯汀月季与丝绒质地的桌布搭配，再配上花朵瓷器，典雅与英伦气质呼之欲出。

Flowers & Green
奥斯汀月季

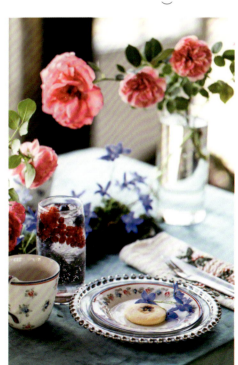

-023-

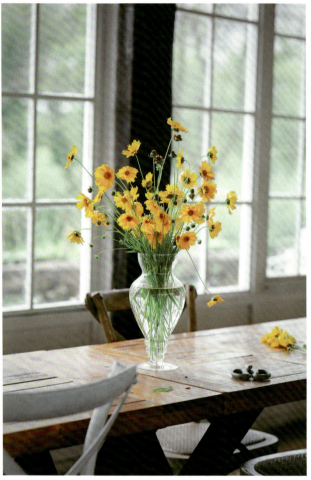

- Case -
06
下午茶

当小清新黄遇上暗色系

花艺设计／阿桑
摄影师／纪菇凉
图片来源／南京春夏农场（江苏·南京）

这一组配色看似不搭，但组合后有让人意想不到的效果。黄色清新小花充满线条美，但它的颜色实际是偏重的，所以搭配暗色调也不会显得突兀。西瓜的嫩黄、花的金色其实属于不同层次的黄，但从某种意义上来说，属于相近色。

Flowers & Green

硫华菊、薄荷、蕨、小盼草、野草等

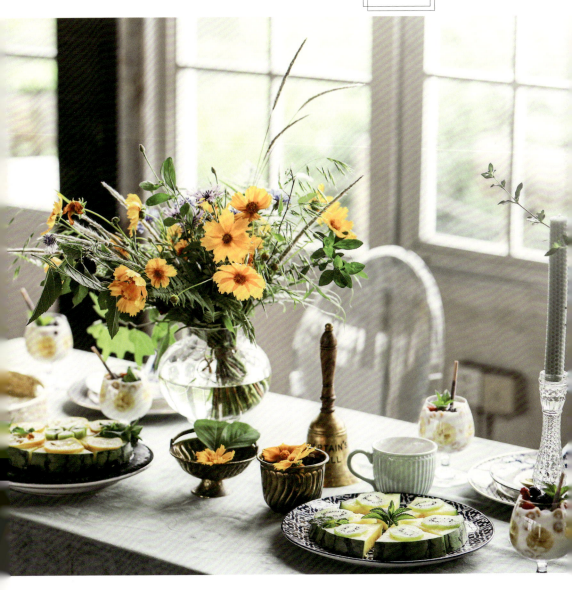

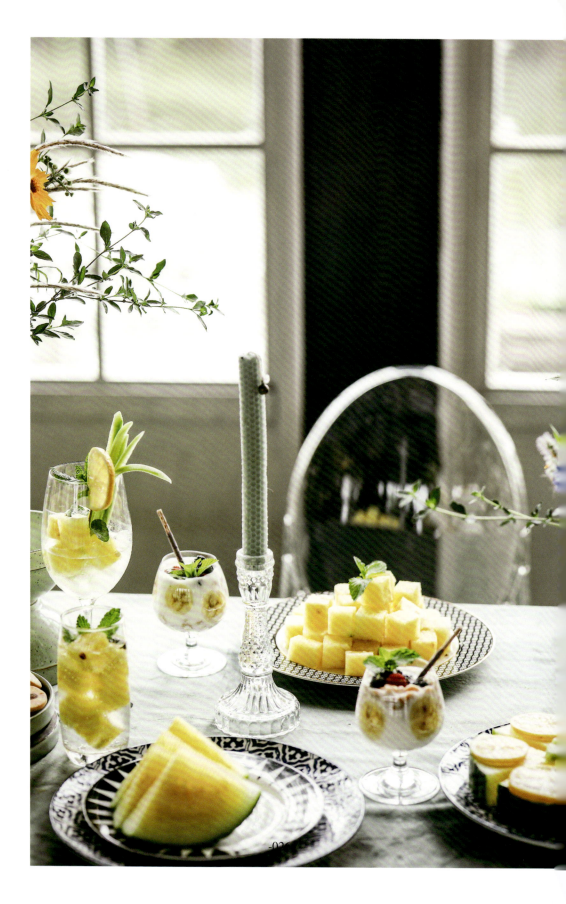

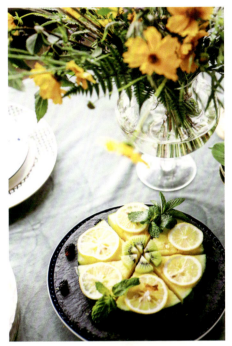
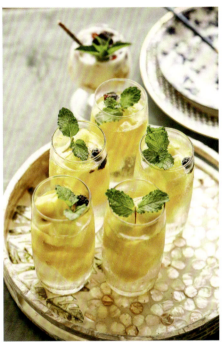
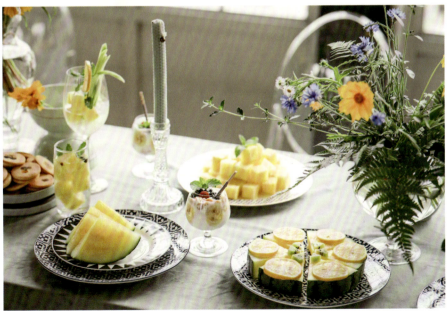

蛇目菊蔓延了整个农场,以往菊花是不起眼又普通的,我们采了来上餐桌空间与色彩课。细细的根茎似乎难以造势,蛇目菊花芯部分是棕色的,这种颜色的搭配比一味的黄色漂亮,也更有立体感。搭配上黄色桌布、金属质感水壶、透明玻璃杯、菠萝的黄,处处都洋溢着夏天的味道。

Flowers & Green

蛇目菊

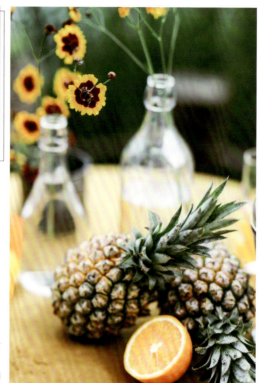

- Case -
07
下午茶

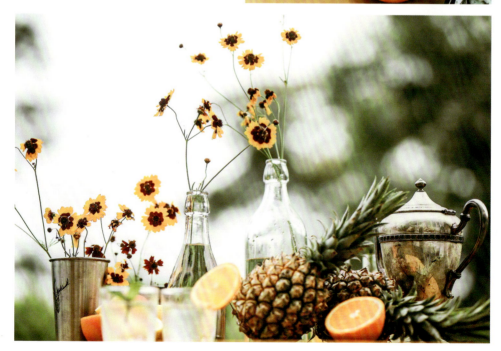

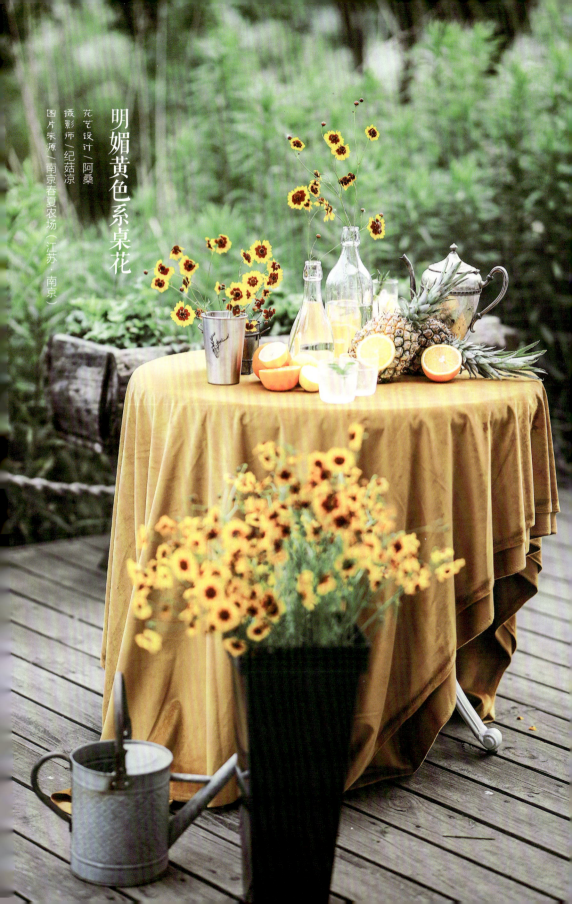

明媚黄色系桌花

花艺设计／阿桑
摄影师／纪菇凉
图片来源／南京春夏农场（江苏·南京）

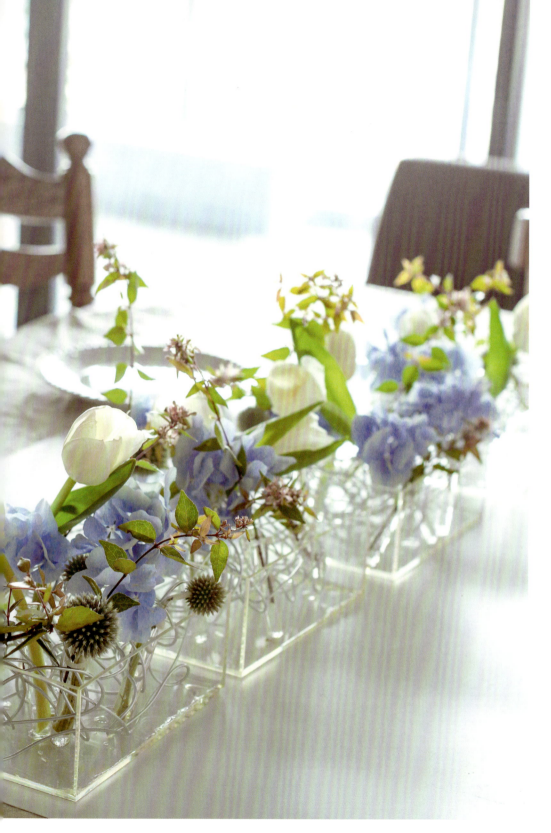

清凉的餐桌美学

花艺设计／秦莎
摄影师／秦莎
图片来源／简花艺（广东·深圳）

空灵轻盈且可以随意组合成不同造型的桌花，白色与蓝色的组合，清爽而怡人。这是一个采用了架构的餐桌花，用银色的铝线做了支撑，可以让少量的花材也插出立体的效果，简单又实用。

Flowers & Green

绣球、郁金香、蓝刺芹

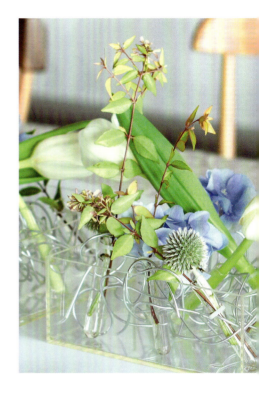

充满肌理感的蓝刺芹搭配平整光滑的郁金香，小片绣球来平衡，有些趣味的材料对比。就像走在路上想起童年糗事的羞涩、偷笑。

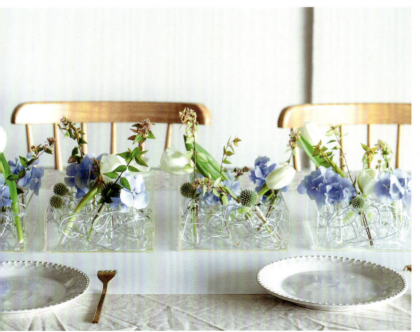

-Case- 08 餐桌

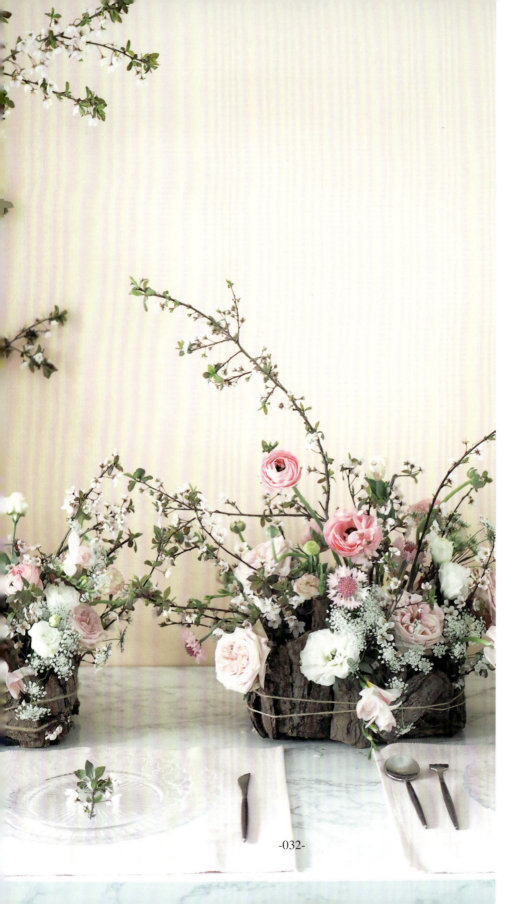

那一场烂漫的粉色樱花宴会

花艺设计／呼佳佳
摄影师／呼佳佳
图片来源／爱丽丝（青海·西宁）

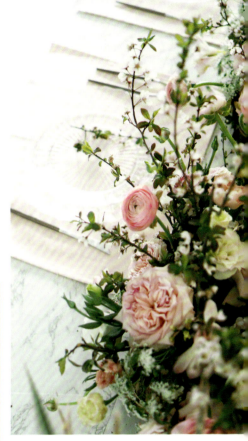

-Case-
09
餐桌

春天的世界似乎都是软糯的，淡淡的香，绵绵的风。褪去寒意，穿上春衣后迎来第一场春雨，所以春天是不需要滤镜的，粉嫩出水的少女，沐浴温柔的阳光，迎接一整年大好时光。

用树枝皮成的容器，朵朵月季，支支樱花探出「窝笆」就像年少时候的心事。

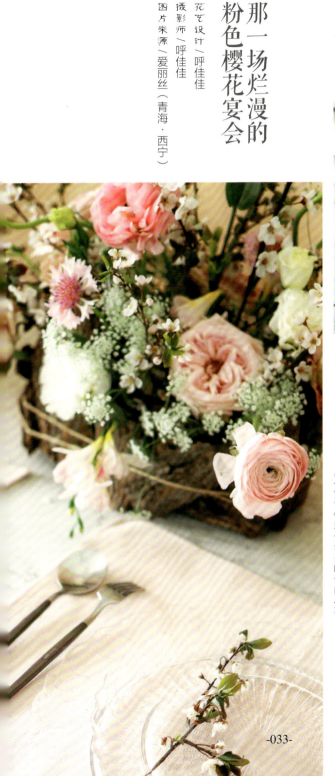

-033-

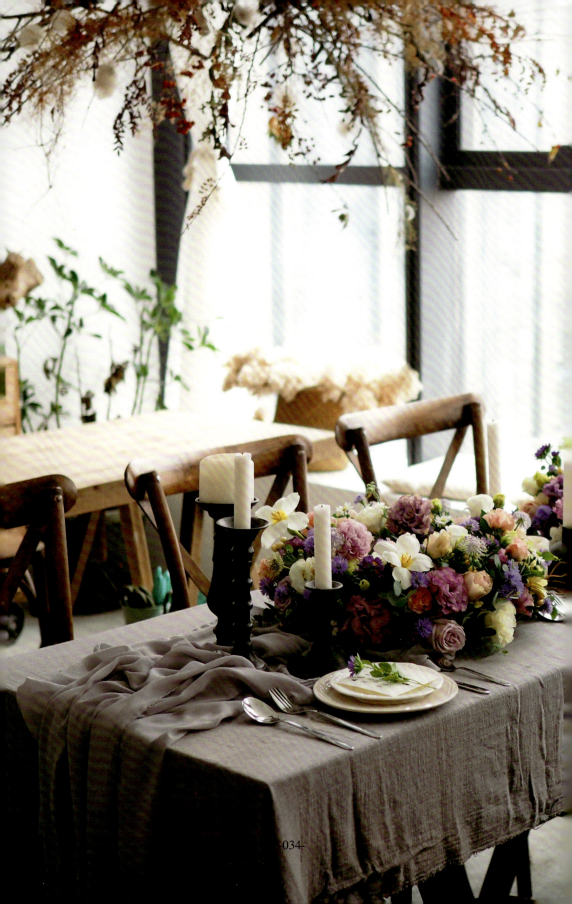

优雅的紫色花环桌花

花艺设计／呼佳佳
摄影师／呼佳佳
图片来源／爱丽丝（青海·西宁）

即便是自己一个人吃饭也要郑重其事，仪式感十足。喜欢用明媚的花环和柔和色调的桌布来装饰餐桌，再摆上三两蜡烛。紫色优雅又浪漫，不自觉地就想让人缓下来好好享受当下的每一刻。窗边再洒进来一些阳光，就足以让人放下一切烦心事。桌上的其他配饰也不能轻率，复古花色的盘子和咖色的桌布相呼应着，营造出高级的年代感，盘子里特意摆放的叶子会让人充满新意。

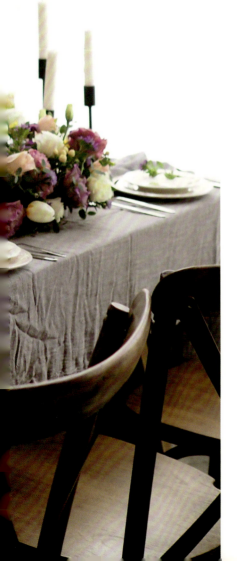

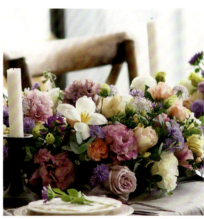

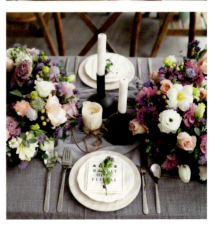

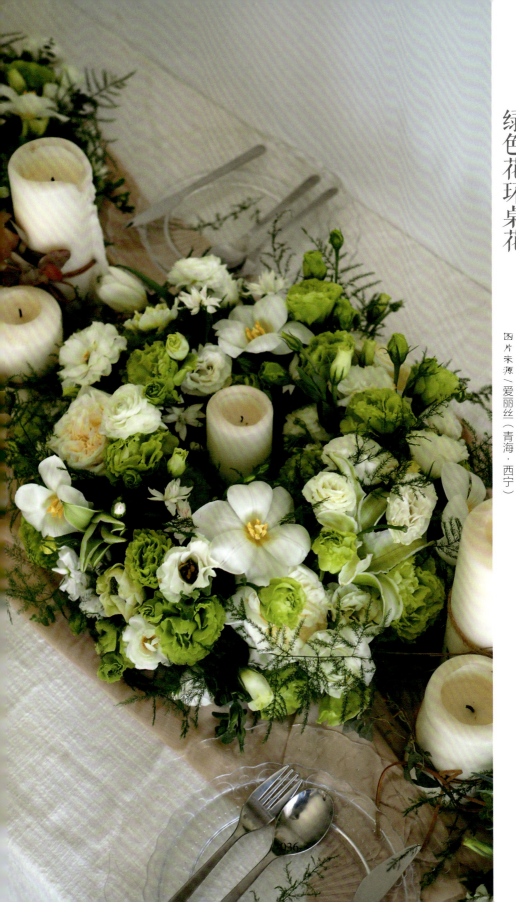

清新浪漫的绿色花环桌花

花艺设计／呼佳佳
摄影师／呼佳佳
图片来源／爱丽丝（青海·西宁）

Case 11 餐桌

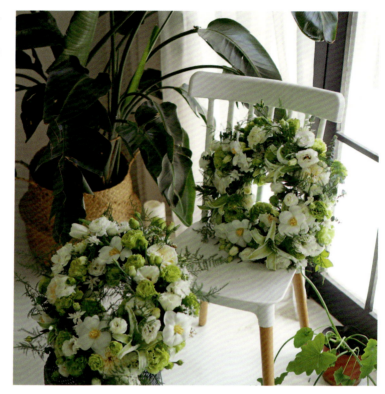

以蜡烛为单位，若干个环状的桌花，以色彩统一的各样花材盛放花这一个个小『花园』中，团黄色的花蕊点缀，单纯而自然灵动。

春天适合去赴一场清新浪漫的约会。花环除了挂在墙上还可以摘下来放在餐桌上做装饰，搭配上几根粗一些的蜡烛，瞬间变成浪漫又清新的精致聚会桌花，看这满的快溢出来的春天浪漫感，有没有一种在法国庄园里的感觉。

Flowers & Green

洋桔梗、百合、康乃馨、鸡蛋花、文竹、花毛茛、娇娘花、郁金香、切花月季

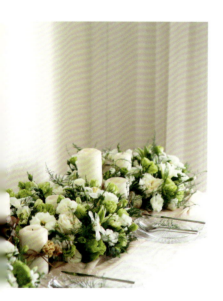

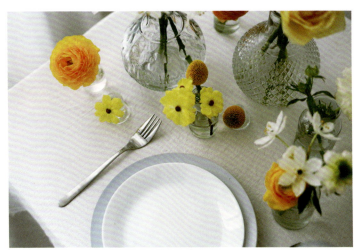

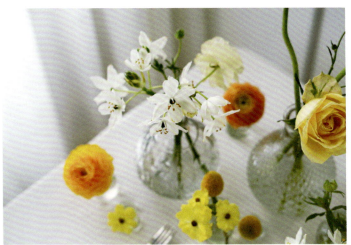

拥抱假日

花艺设计／夏生
摄影师／元也花艺
图片来源／元也花艺（福建·厦门）

- Case -
12
餐桌

拥有温暖阳光的假期是完美，可以和家人不紧不慢地一起午餐，准备简单的食物，搭配几只跳脱的黄色、白色小花，氛围轻松。玻璃瓶随意摆放，不用考虑技法，轻松自在就是美。

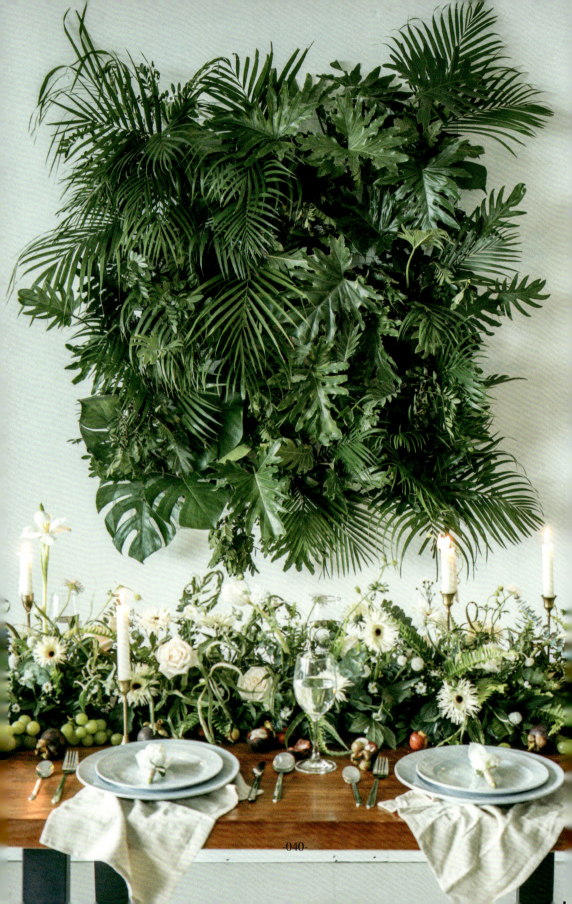

森系餐桌花

Case 13 餐桌

花艺设计／夏生
摄影师／元也花艺
图片来源／元也花艺（福建·厦门）

高挂的墙面花艺表现热带植物的高大浓阴，桌面的长桌花表现草地野花的灵动，视觉有各自的侧重点。这一组西式自然风长桌花让人宛若置身于一片森林里。

热带植物很多都有大片的叶，各式各样的叶就这样聚在规整的画框里，满得快要溢出来。快要溢出来的还有它们带来的，森林的气息。

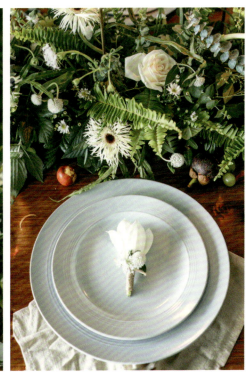

-041-

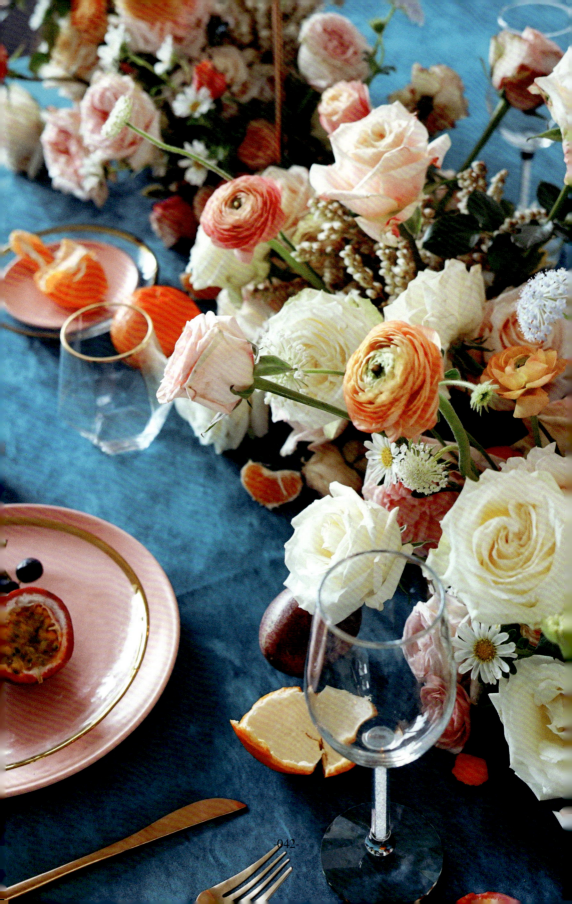

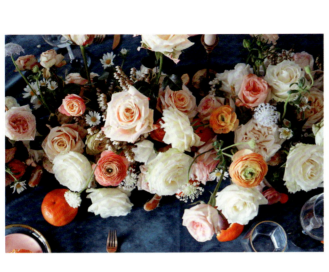
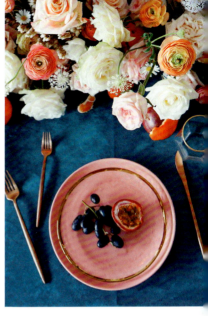

柔媚抒情的餐桌

- Case -
14
餐桌

花艺设计／夏生
摄影师／元也花艺
图片来源／元也花艺（福建·厦门）

粉色的浪漫，出现在蓝色的梦境里，布幔的柔软，衬托出花朵的娇媚，有烛点亮的光，有果实充实的甜蜜，这是令人沉坠的梦境。

粉的、黄的、白的月季配上大片蓝色桌布，不若地中海风格的张扬。紫色提高明度摇身一变，整个画风就少女起来。

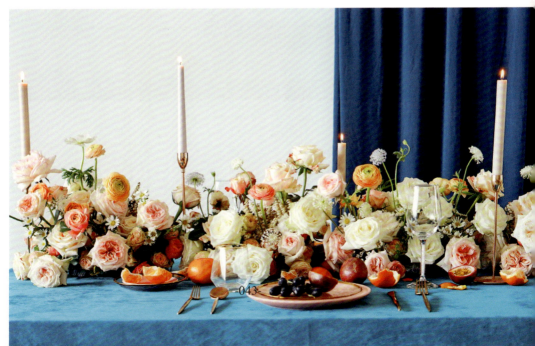

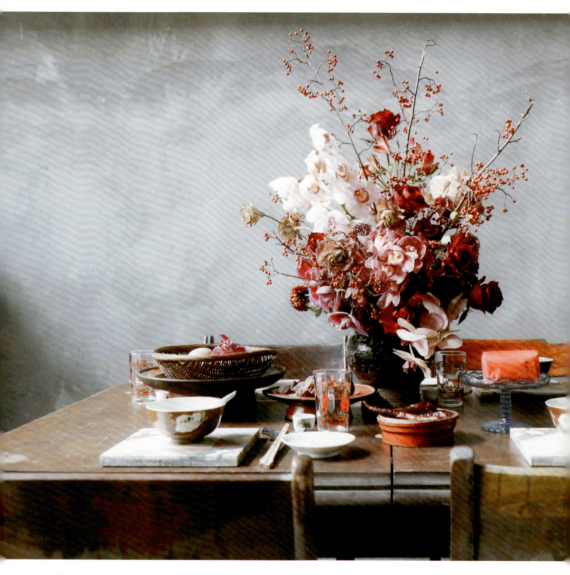

中国的春节喜欢红和紫,选择色彩和花形富贵的大花蕙兰,搭配红色的果实,开放的形态,呈现出热闹的氛围和团圆的欣喜,配合红棕色系的桌椅和餐具,是奶奶家吃年夜饭的感觉。

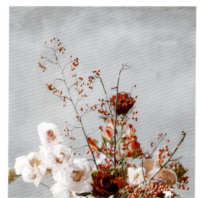

火红热闹家宴餐桌花

花艺设计／夏生
摄影师／三元也花艺
图片来源／三元也花艺（福建·厦门）

把握节日印象的配色和造型特点，即便选择现代感的西式插花和花材，也能设计出中式感十足的桌花。

- Case -
15
餐桌

Flowers & Green
大花蕙兰、切花月季

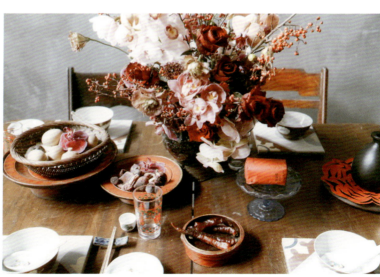

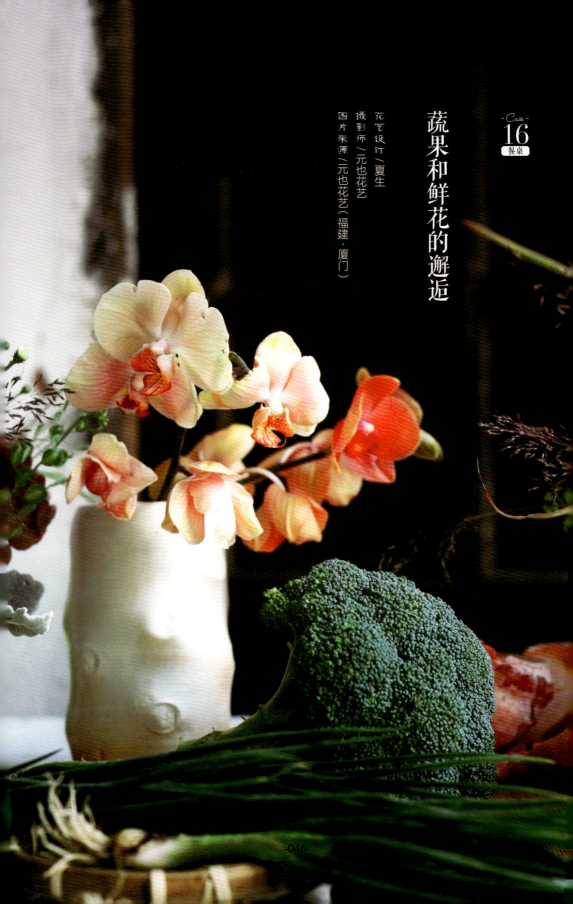

蔬果和鲜花的邂逅

花艺设计／夏生
摄影师／元也花艺
图片来源／元也花艺（福建·厦门）

-Case- 16 餐桌

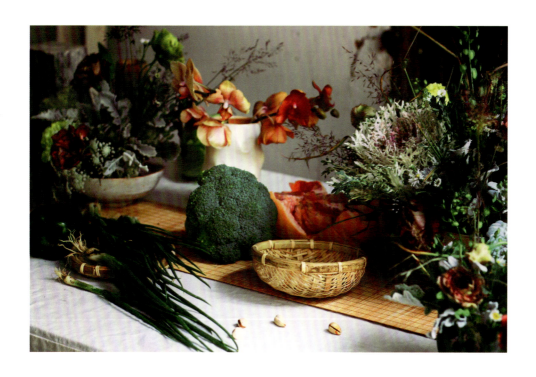

Flowers & Green

蝴蝶兰、萱草、白晶菊、薪蒡、大阿米芹、蔬果等

把握客体的颜色和造型，而不在意它叫什么。常见的蔬菜也有五彩斑斓的绿，苦菊、小葱、花椰菜也有质感各异的形。只是配上几枝花材，它们也是桌花的主角。

用蔬菜和鲜花营造出厨房的自然和温馨，散落在台面上的蔬菜，以及杯碟锅碗的自然摆放，让整个设计更显生活化。有时候生活中不缺乏美，而是缺乏发现美的眼睛。

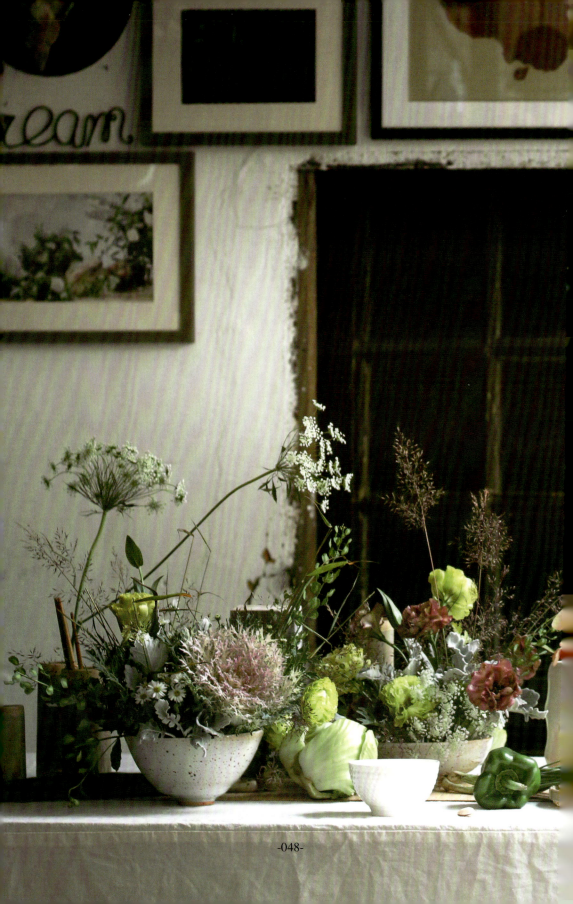

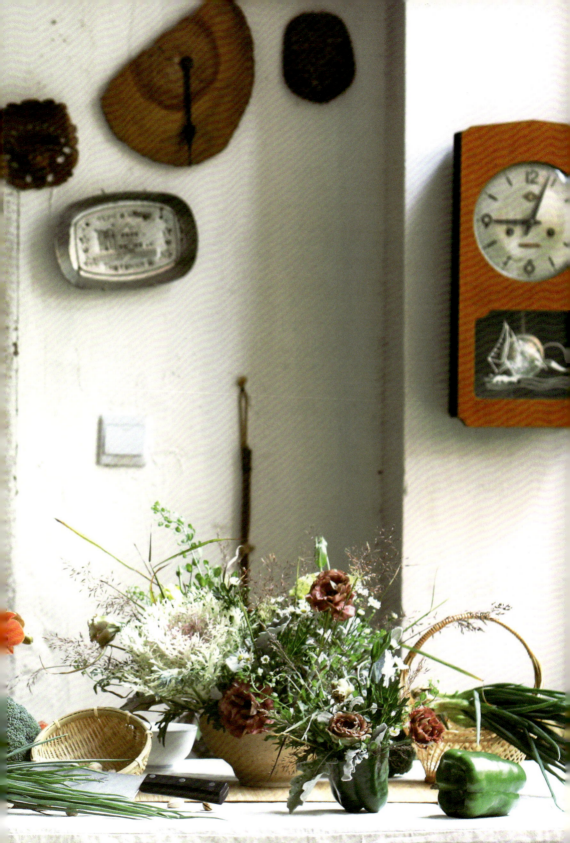

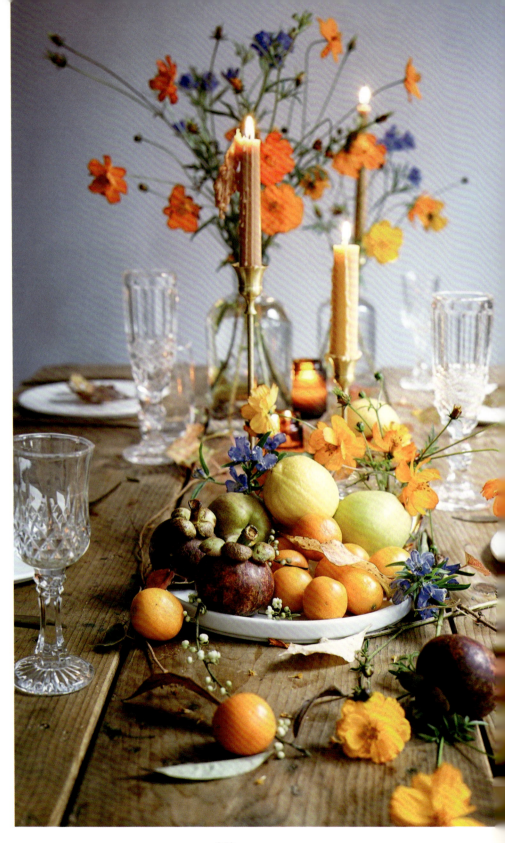

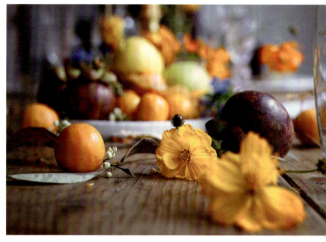

水果和野花玩出生活仪式感

花艺设计／夏生
摄影师／三元也花艺
图片来源／三元也花艺（福建·厦门）

在等待好友来访的空隙，用水果和院子里采摘来的小野花进行装饰，既随意又具有仪式感。翻出了小酒杯，配上白色骨瓷碟，在等待中也略显幸福感。

各种明度的黄色系是主角，水果已经自然天成是气质担当，配着原木桌。田园风。不再要什么复杂的主花材，小菊就很美！

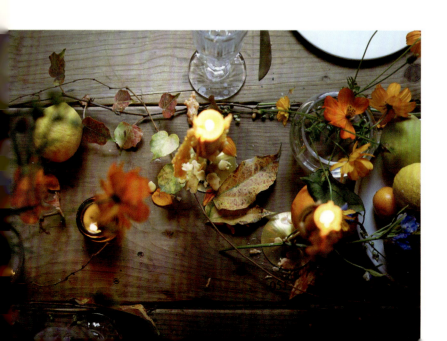

- Case -
17
餐桌

冰湖蓝蕾丝，凸显清新迷人

花艺设计／阿桑
摄影师／纪菇凉
图片来源／南京春夏农场（江苏·南京）

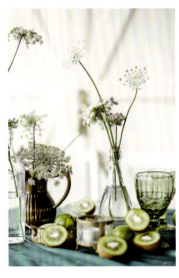

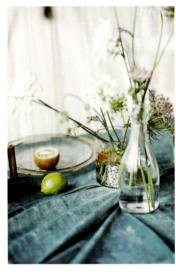

Flowers & Green

大阿米芹（蕾丝花）

浅浅一抹冰湖蓝桌布在夏季最适合不过了，温柔而解压的色彩基调很容易释放疲倦感，像是慢慢沉入水中，所有的重量都被分散开。蕾丝花的搭配看似简单，其实藏着很多小心思，颇具层次感和立体感，高低各不同，水果的加入，让整体更加清新迷人。

— Case —
18
餐桌

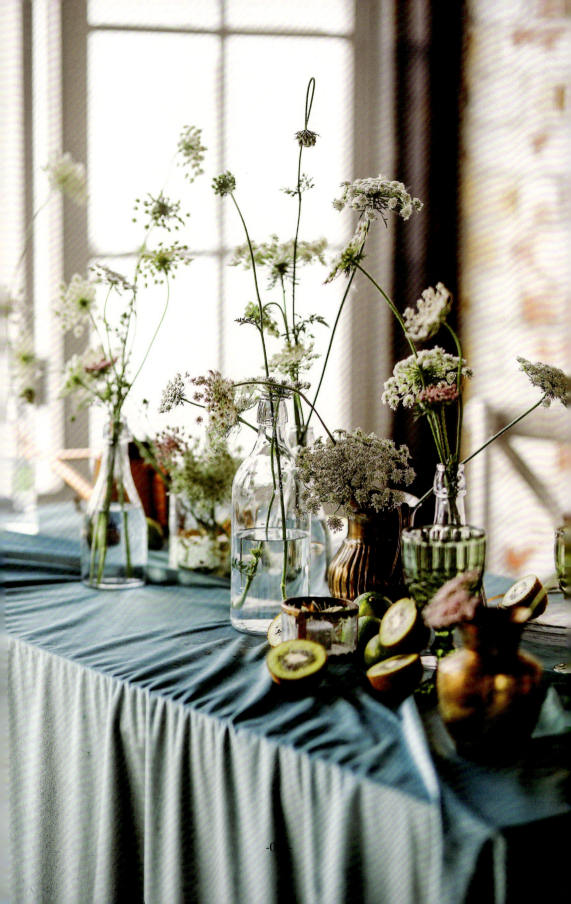

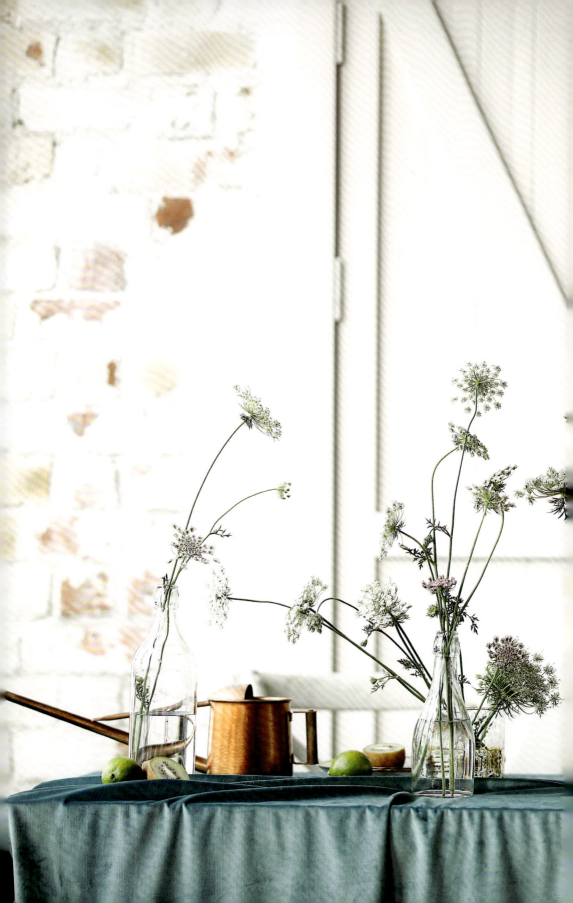

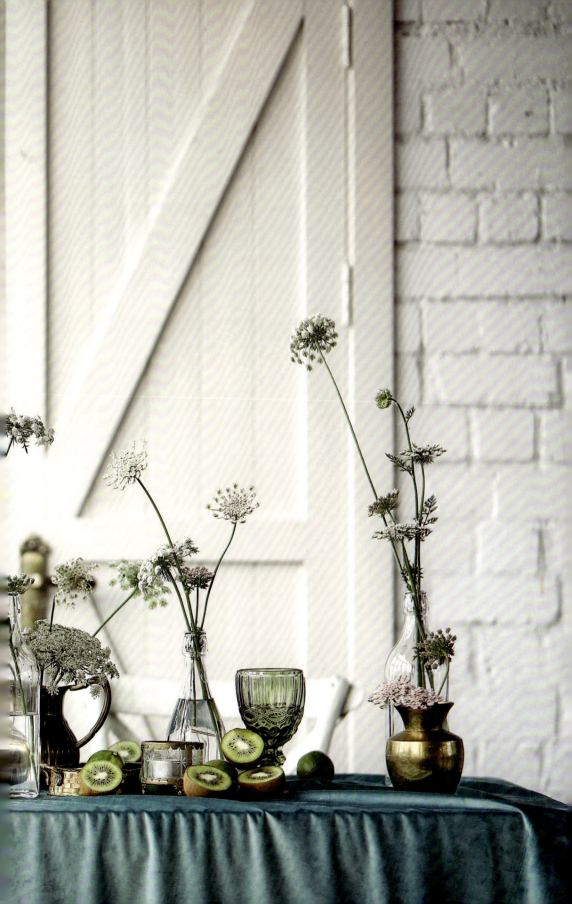

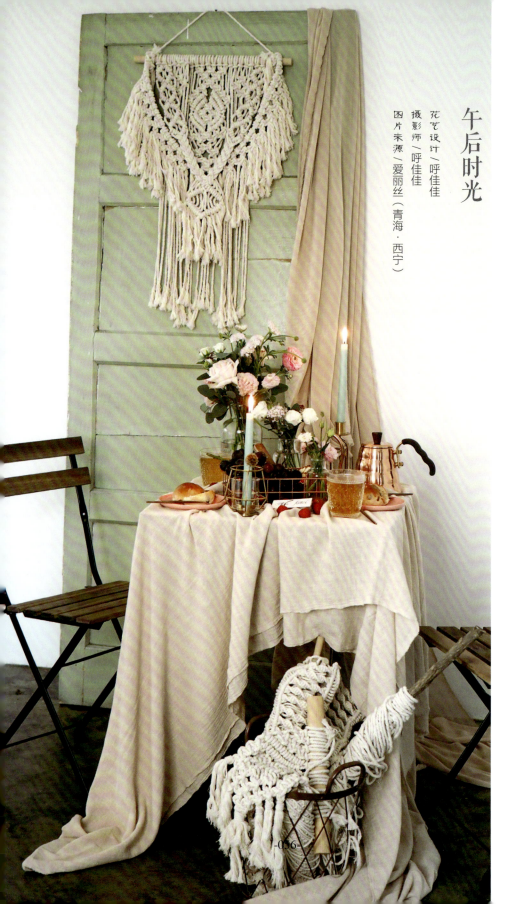

午后时光

花艺设计／呼佳佳
摄影师／呼佳佳
图片来源／爱丽丝（青海·西宁）

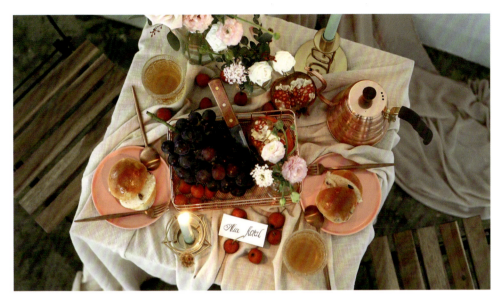

下午茶和水果的深色已然担当焦点。小小花束采用粉白的轻盈配色，这是一个不用考虑那么多的周末下午。

"玻璃球会碎，童话梦会醒，一身铠甲总好过轻薄罗衣"。
给自己穿上铠甲最好的办法就是让自己过得好，不畏流言，也不委屈自己。
小到哪怕是周末的下午茶，也要好好装扮一番，做足了仪式感来悦自己。
不尽如人意的事太多，你要爱惜自己，制造幸福感。

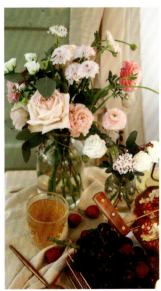
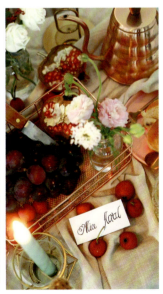

Case 19 下午茶

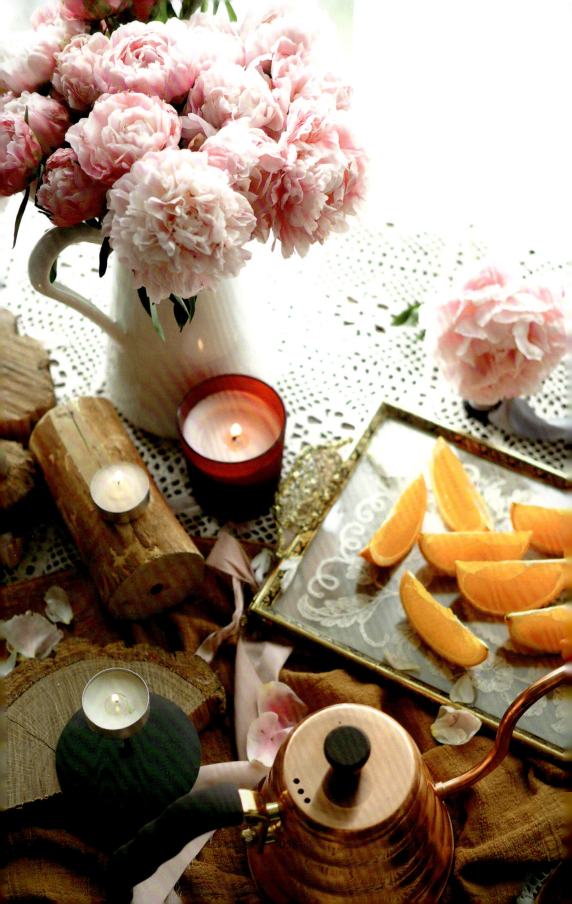

花、水果、咖啡的组合
描绘出生活诗意

花艺设计／呼佳佳
摄影师／呼佳佳
图片来源／爱丽丝（青海·西宁）

马克杯冲个速溶咖啡，切一小盘水果，点上两三个香薰，随手插些瓶花。来捧本书或者追个剧，慢慢悠悠一下午的好时光。

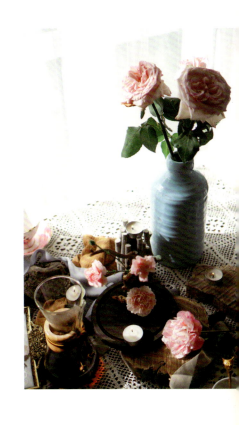

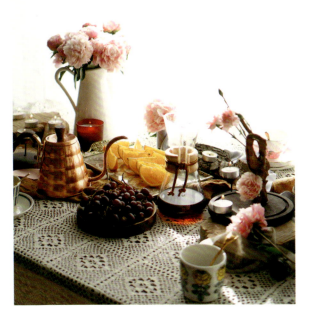

餐桌花、食物才是主角，单纯是最好的设计。只是粉色，就够了！

最撩人的春色都在这里

花艺设计 / 华
摄影师 / 华
图片来源 / 华（四川·成都）

最美人间四月天，一杯茶，一个休闲的午后，生活需要用花装点，需要这样的慢时光。一到春天，花园里每天可做的事情很多。虽然忙，但总是愉悦的。明媚的春光，每天心情也跟着明媚起来，这样的春天你慢点走。

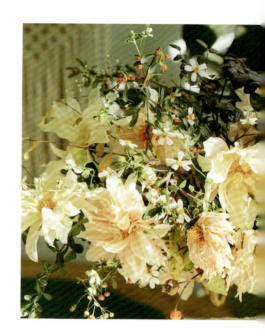

-Case-
21
下午茶

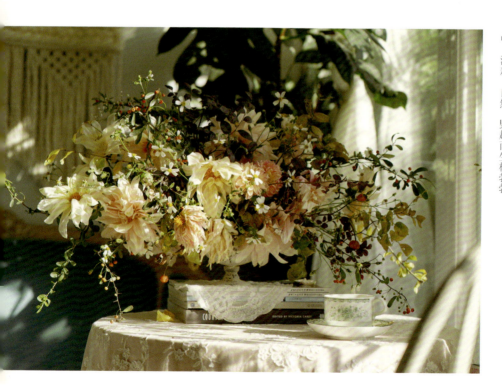

红檵木倾斜而出如同山坡上边走边采的臂弯捧花直接插入瓶中，清新、自然、野趣而生机勃勃。

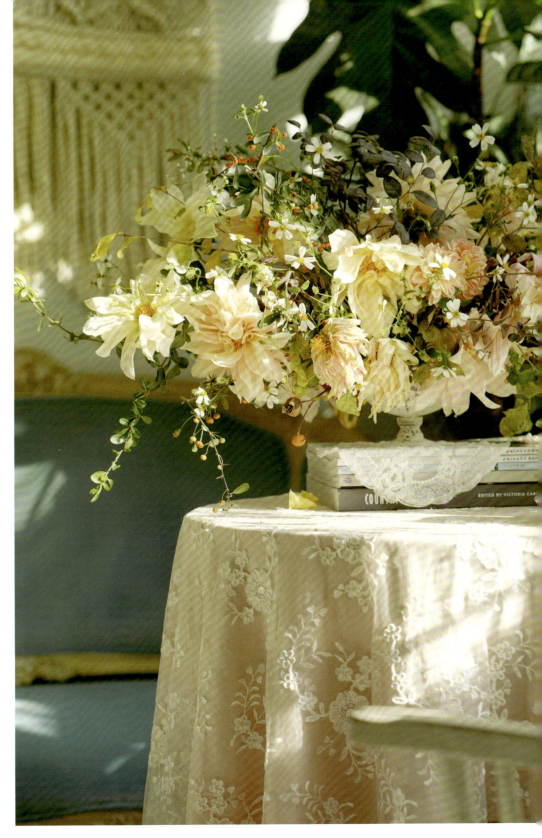

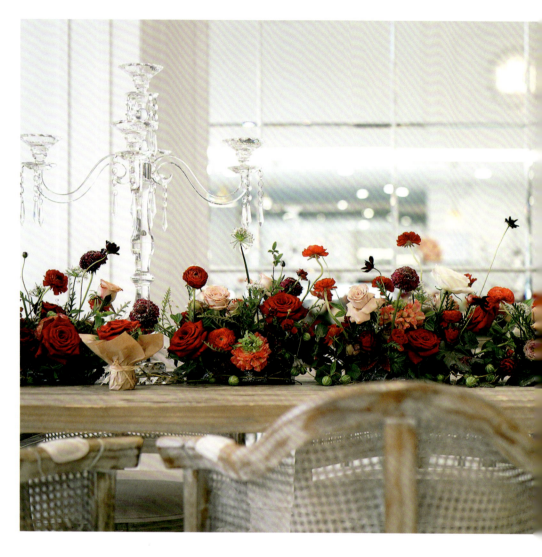

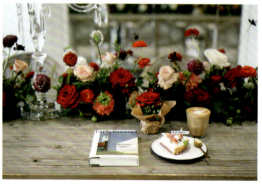

一大片红,点点粉白,只是有花毛茛茎那优雅的曲线就会整个餐桌显现一种优雅,和着烛台的光,与粗犷的原木桌对比,颇有现代感的美式乡村风花艺。

浪漫玫瑰餐桌

花艺设计／黄嘉宝
摄影师／叶昊旻
图片来源／微风花BLEEZ（广东·东莞）

红色主色调，用复古桔梗作为调剂和补充，高高低低、大大小小，错落有致摆营造浪漫的氛围。

Flowers & Green

松虫草、花毛茛、小西瓜、卡布奇诺切花月季、黑美人、复古桔梗、蓖麻叶、大阿米芹

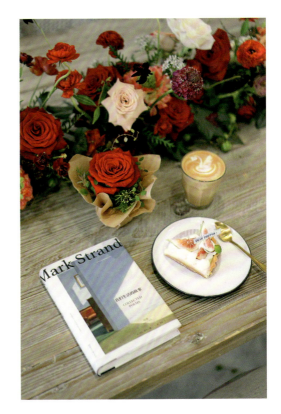

-Case- 22 餐桌

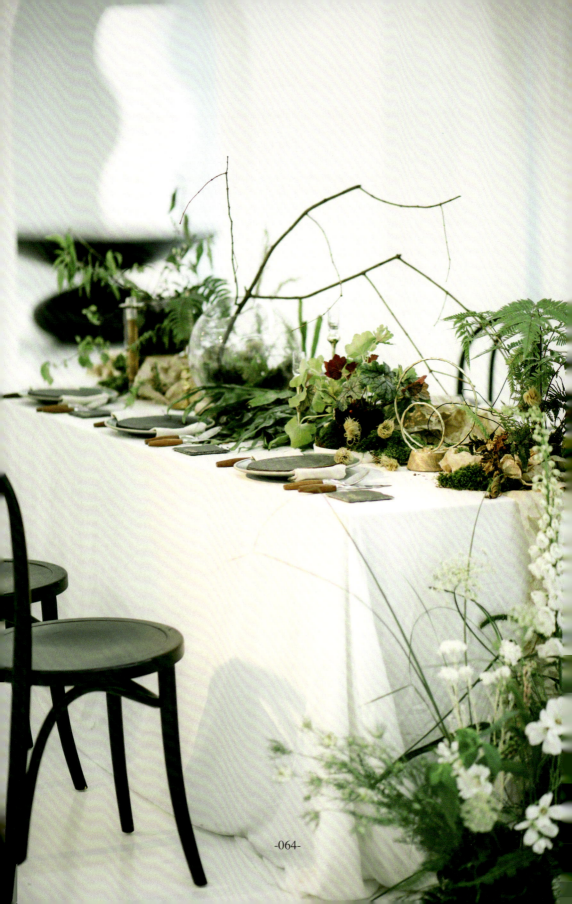

喧嚣世界里的绿野仙踪

花艺设计/@夏日蔷薇Doris
摄影师/@良可LiangCoStudio
图片来源/@夏日蔷薇Doris（四川·成都）

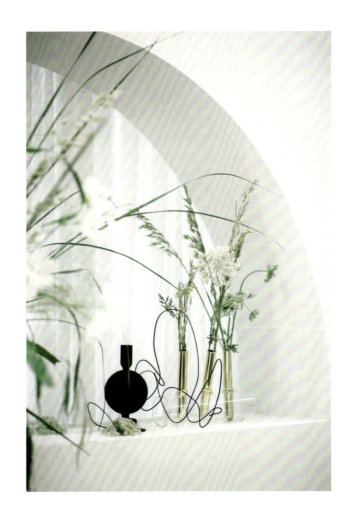

矶根、蓝羊茅和难得一见的蕨类植物，让人想起莫奈花园中的池塘，深色花器搭着岩石配饰，就是塘边的小路。各种形态的叶材和形式感十足的枝条，令扁长形态的桌花变得立体而动感十足。白色翠雀穿插其中，让人宛若取小花园之中。

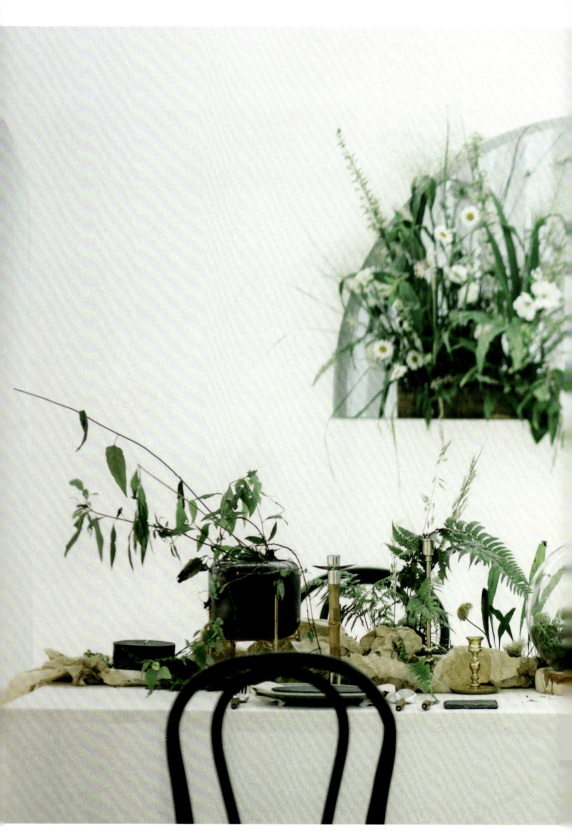

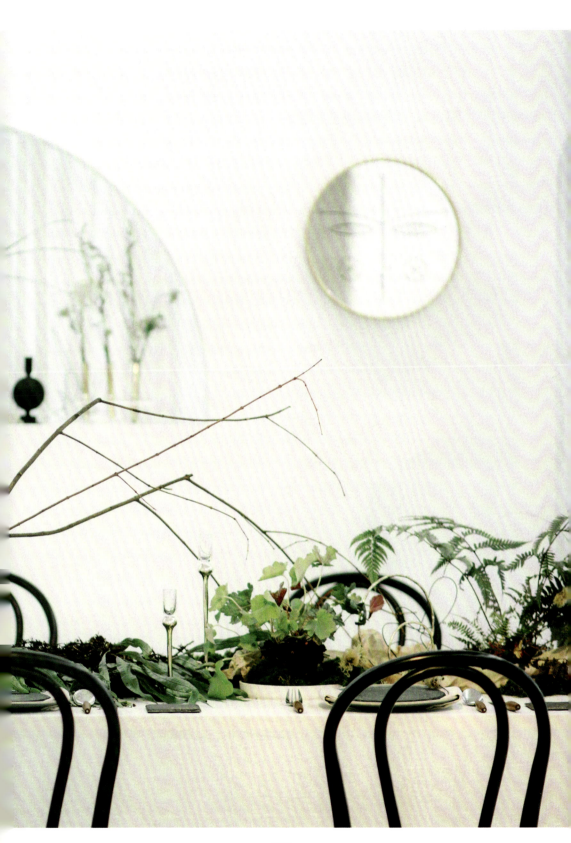

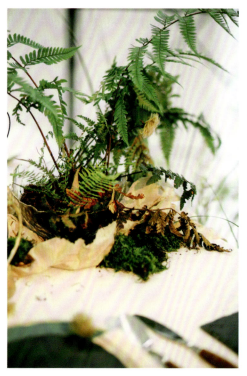
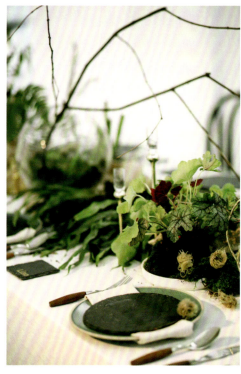
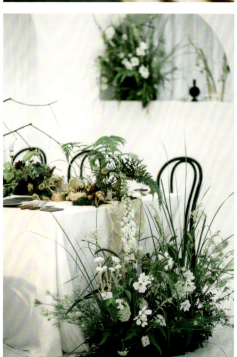

绿色是自然界的基底色。代表清新、希望。绿色系的桌花，给人一种清新自然之感。这款桌花叶材的使用比较多，把生长在野外的花草搬到了室内，用了蕨类植物、苔藓、还有各种野草，和家具搭配在一起，感觉好像回到了山野之间。

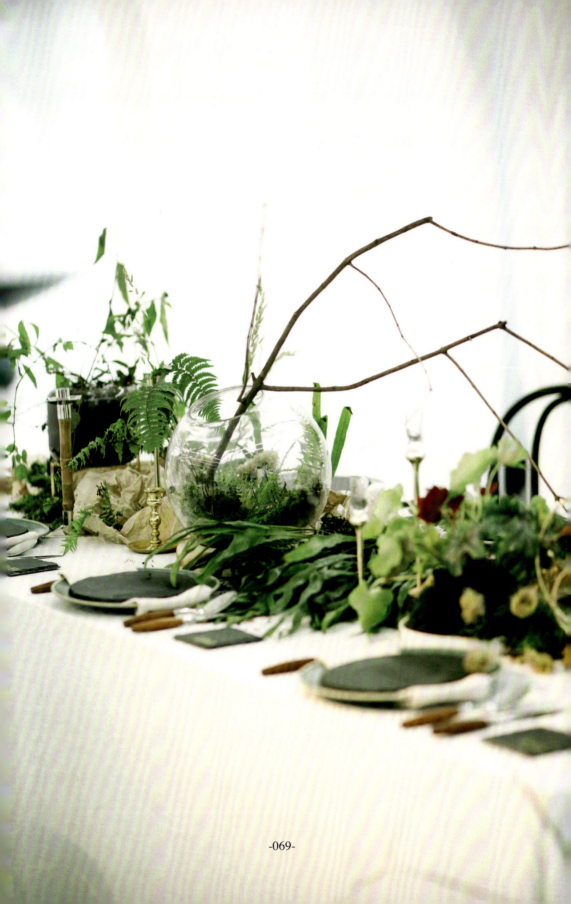

质本洁来

花艺设计／夏生
摄影师／元也花艺
图片来源／元也花艺（福建·厦门）

白色勿忘我做成球状，小小的花瓣很薄却很硬挺，一簇簇相拥绽放清新迷人气质。搭配厚质的白色桌布，又搭了白桦木烛台，浪漫而温馨。简单的小东西，带给人的快乐和满足一点都不少。

Flowers & Green

勿忘我

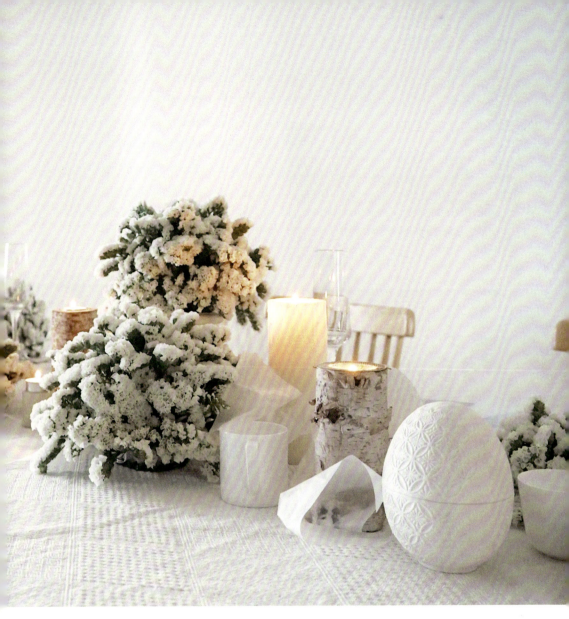

白色勿忘我若花枝上的千层雪,配上白色卵形装饰归整了有些细碎的桌花色块,令人回忆起冬日里的复活节聚会。

- Case -
24
餐桌

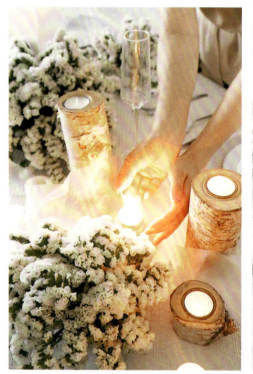
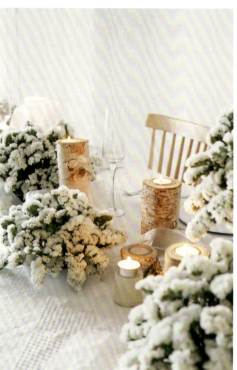
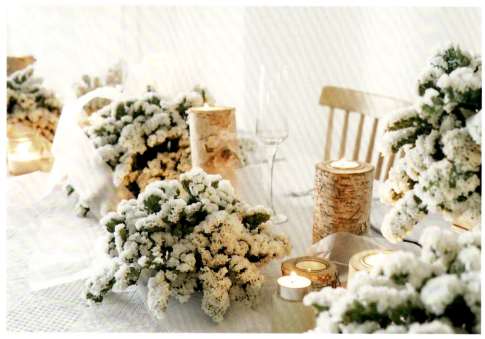

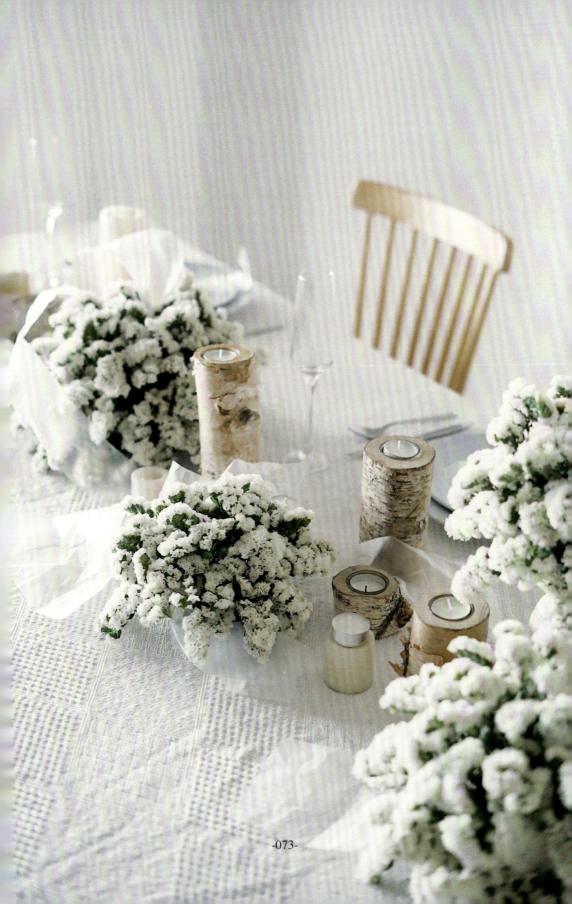

Case 25 餐桌

我们闻着它散发出淡淡的清香，在柠檬树下追逐嬉戏。柠檬色的主题餐桌，悬挂的花艺与餐桌花相呼应，一切是那么的自然。两者的完美结合，营造不一样的视觉效果，带给人别样的温暖。

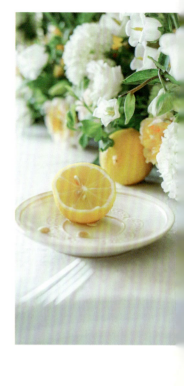

清新靓丽的柠檬黄

花艺设计／夏生
摄影师／元也花艺
图片来源／元也花艺（福建·厦门）

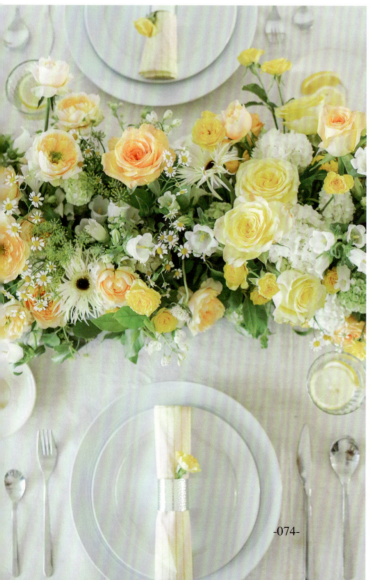

各种黄色的月季、花毛茛、白色的风铃草、小菊、绿色的绣球有些碎,它们衬出白色餐盘的厚重,柠檬的点缀令整桌花像是夏日的冰柠檬苏打,细碎的黄白绿若玻璃杯上折射的散光。

悬挂的朵朵绣绿,不仅让桌花从平面升华至轻盈的空中,甚至有点像汽水里升腾的小气泡。

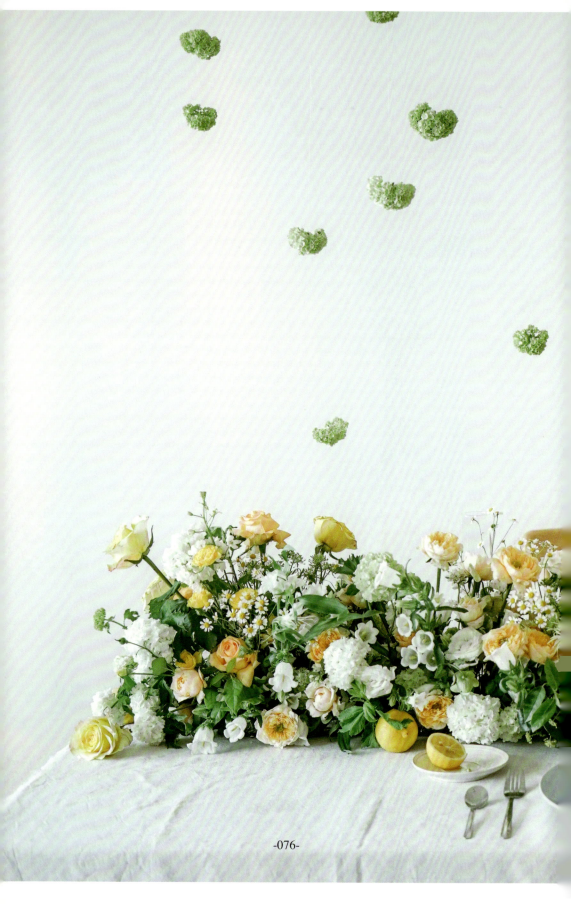

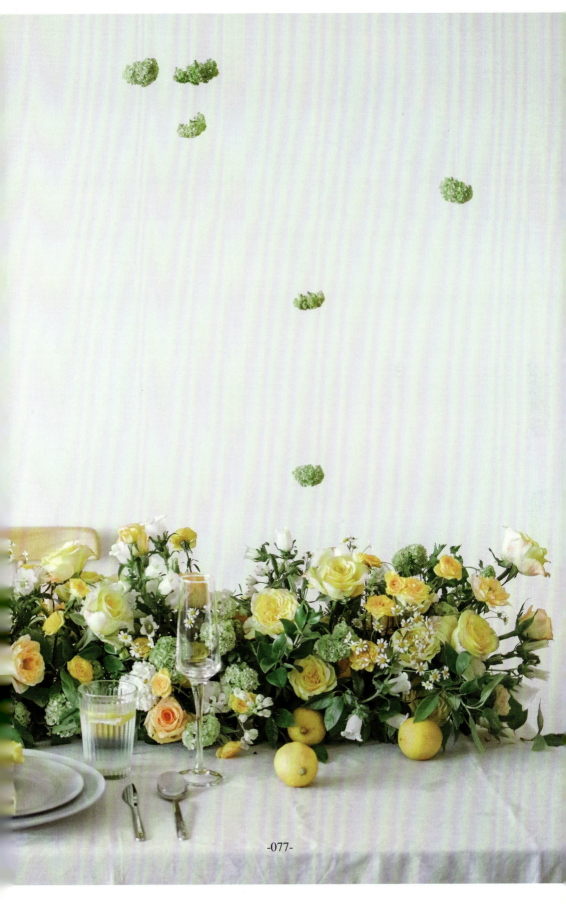

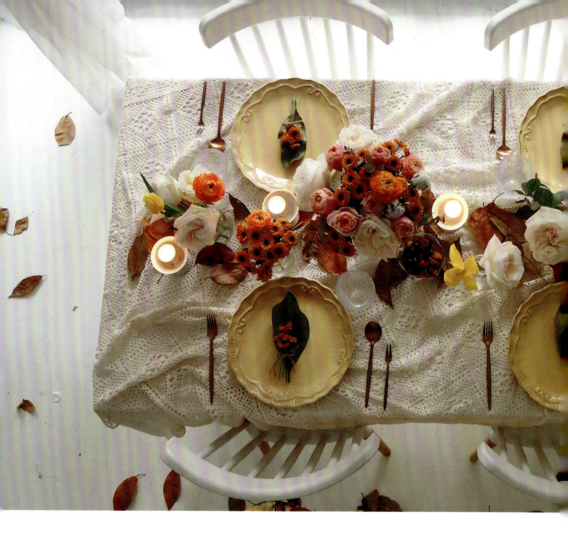

把灿烂的阳光扎进花里

花艺设计／呼佳佳
摄影师／呼佳佳
图片来源／爱丽丝（青海·西宁）

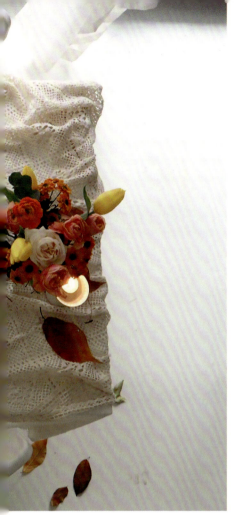
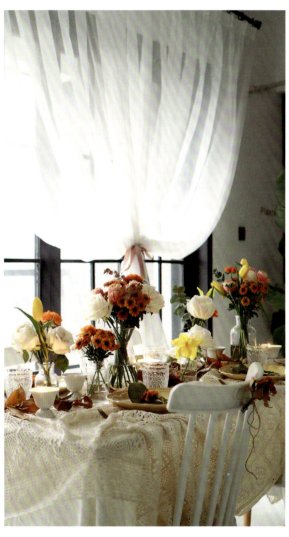

- Case -
26
餐桌

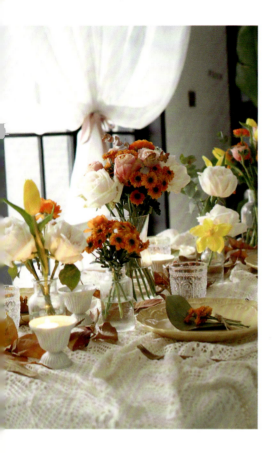

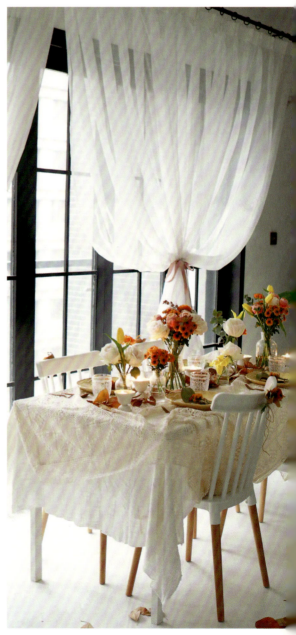

家是最温暖的地方，用玻璃瓶插上几组相近色的花束，经典的橙色作为主色调，并在其中加入了一点黄绿色，让整体色调更加温暖生动。餐盘也精心布置，点上蜡烛，在星星点点的烛光映衬下，更显浪漫情调。

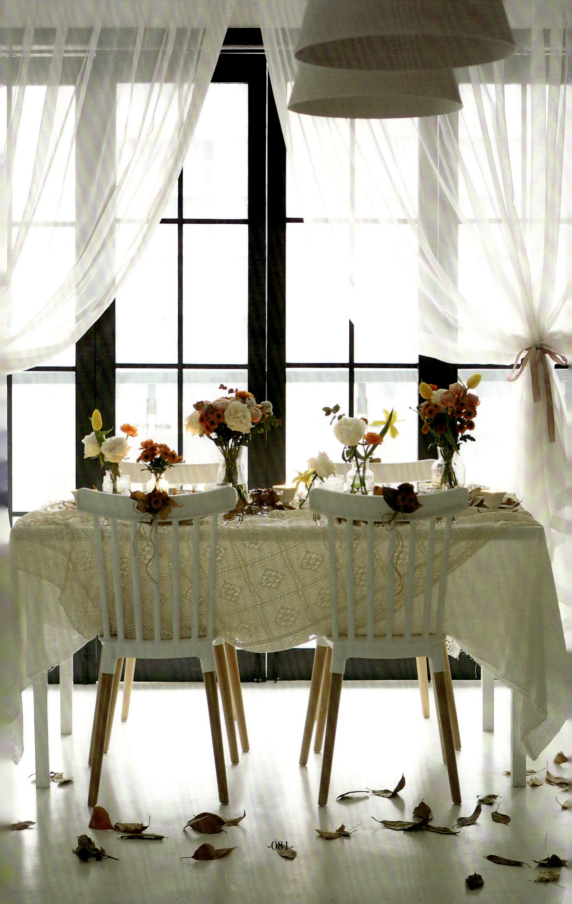

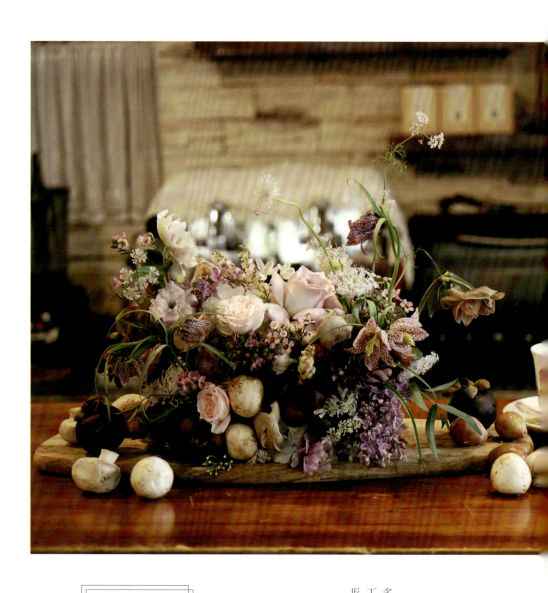

掌握好粉紫色的主色调，大朵的多头月季、细碎的大阿米芹、贝母、丁香就这样高低错落地聚在规整的方形花器中，十分适合圆形餐桌。

Flowers & Green

翠珠花、贝母、大阿米芹、丁香、山里红、蘑菇、葡萄、山竹、多头香槟月季、莬葵、绣球

— Case —
27
餐桌

厨房野趣式插花

花艺设计 / 吴恩珠
摄影师 / annie
图片来源 / 广州 FSO 欧芙花艺学校（广东·广州）

经常食用的蔬菜和水果也可以成为插花材料，可以让厨房焕发生机，除了本作品中使用到的蘑菇和山竹以外，还尝试用芦笋、青菜等材料，打造出只属于你自己的作品。

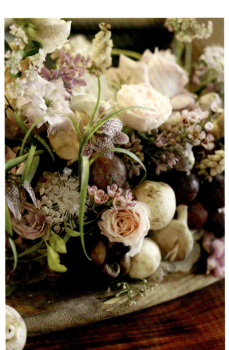

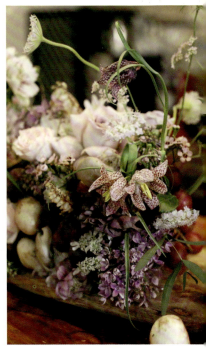

浪漫晚餐

花艺设计 / 吴恩珠
摄影师 / annie
图片来源 / 广州 FSO 欧芙花艺学校
（广东·广州）

Case 28
餐桌

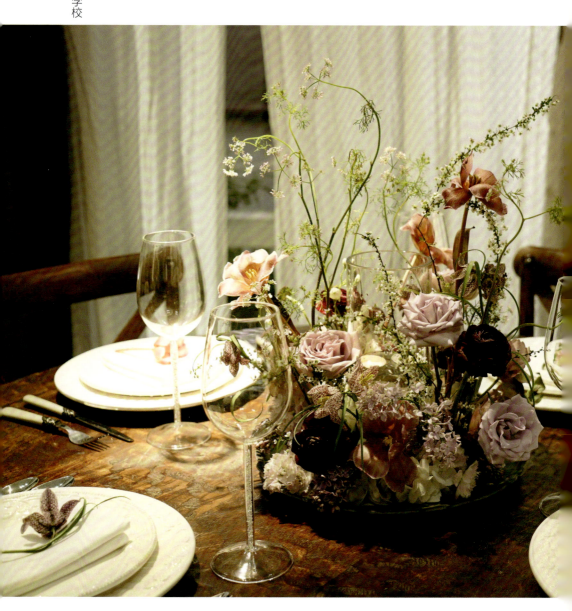

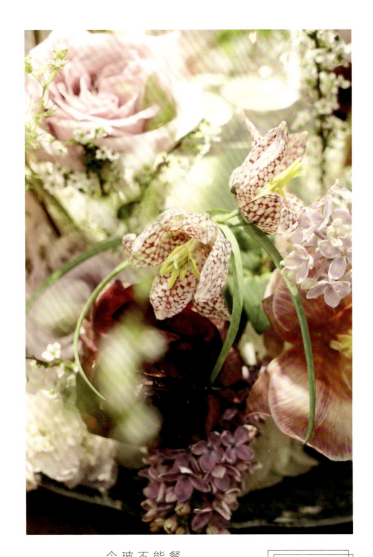

餐桌上的中心装饰物宜做得低一些。能让客人在交谈时不被花儿挡住视线。玻璃瓶里的烛光会使今天的派对气氛更加温暖。

Flowers & Green

郁金香、「海洋之歌」切花月季、花毛茛、绣球、丁香、大阿米芹

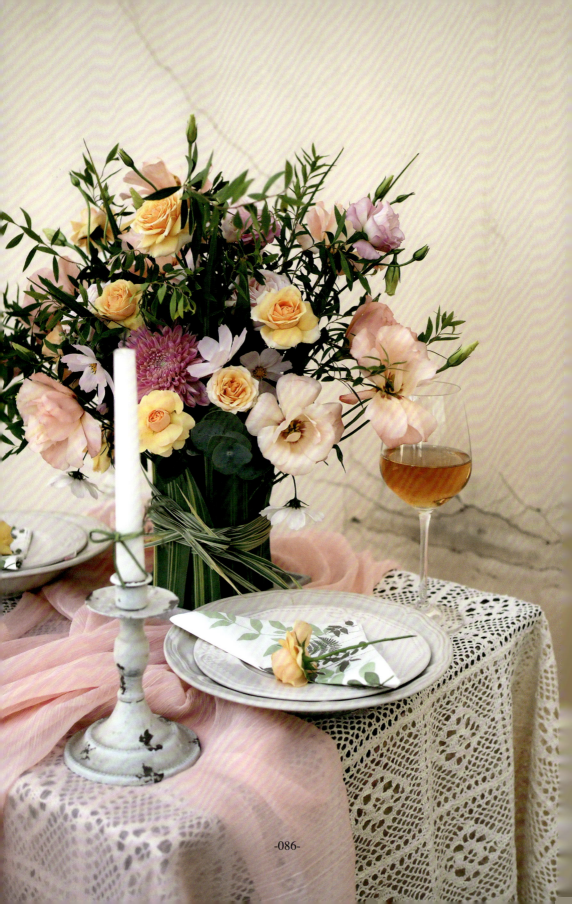

- Case -
29
下午茶

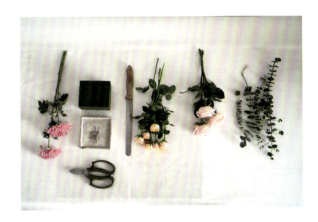

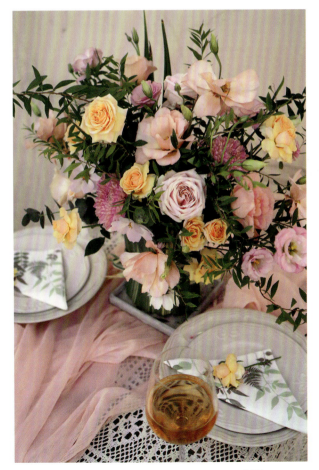

春日夕阳

花艺设计／呼佳佳
摄影师／呼佳佳
图片来源／爱丽丝（青海·西宁）

好的餐厅人多还要预约，如果你有重要的约会，不妨试着把朋友约到家里来。简单的瓶插加上大块的桌布，瞬间营造出高级优雅的晚宴气氛，再把餐具整齐摆放好，点上蜡烛，你就可以静等朋友的惊呼与夸奖。

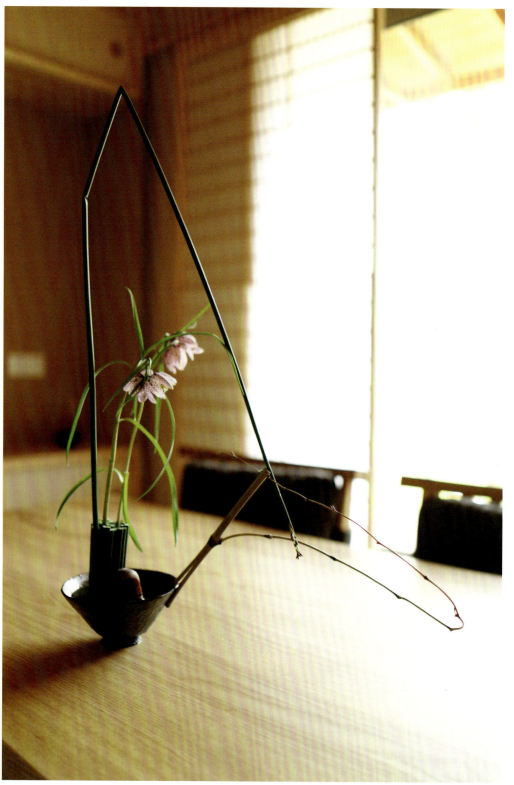

禅意日式
给心灵放个假

花艺设计 / 张杰
摄影师 / 张杰
图片来源 / J-flower 花艺教室（上海）

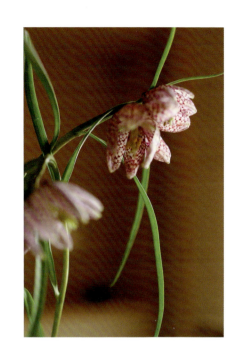

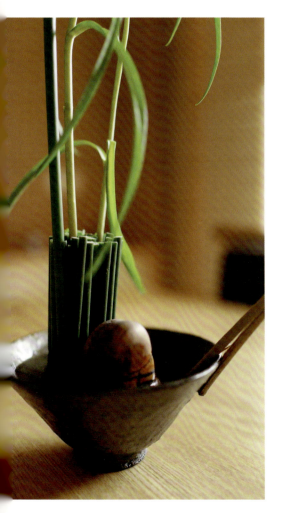

Flowers & Green

水葱、贝母、陶瓷碗

使用水葱与石头作为底座的固定，加入竹枝增加线条美感，简单的设计将贝母的娇羞体现得淋漓尽致。

- Case -
30
餐桌

禅意日式——静

花艺设计 / 张杰
摄影师 / 张杰
图片来源 / J-flower 花艺教室（上海）

茶席花，利用一支"Y"字型的枝条，一头根据器皿直径剪断，一头留在器皿上方搭配茶席的长桌形成延展，并且突出枝条的力量感，在器皿内的"Y"字部位插入小花朵，其余部分留白，突出水面呈现的效果。

Flowers & Green
绣线菊、菊花、陶瓷碗

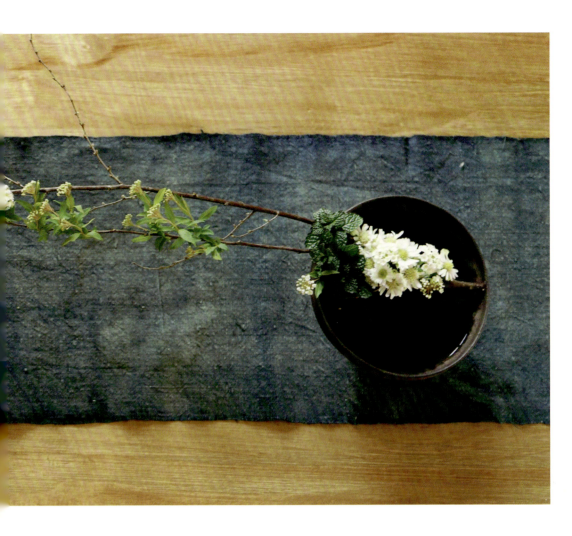
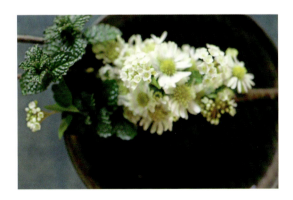

LIFE ARRA

GEMENTS

花艺式生活室外案例 ▶
.

有花的生活

花艺设计／阿桑
摄影师／纪菇凉
图片来源／南京春夏农场（江苏·南京）

-Case-
01
餐桌

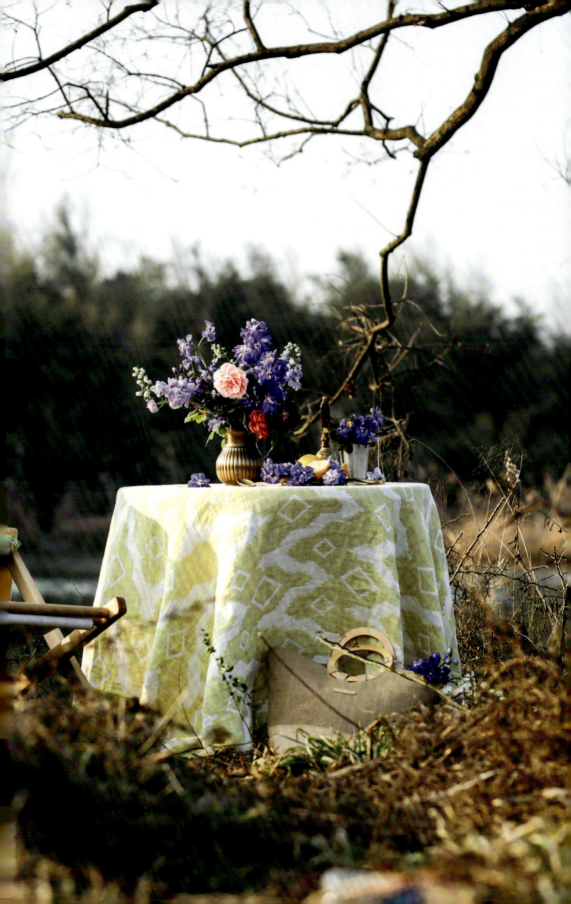

花材取自春夏农场冬日里的温室花园。那会农场也刚下过雪,木屋像个冰盒子一样,周遭一片枯寂,而温室里的花却依旧盛开,甚是惹人。恰逢当日来了朋友,于是兴奋地拿起剪刀,剪了大飞燕、优雅的月季,三五支插入老旧的水壶铜器里,阳光洒下来,与朋友相聚甚欢。家居花艺,就是要随心所欲,甚至有瑕疵,却看得出主人的愉悦心情,这便是家居花艺的朴实之美。

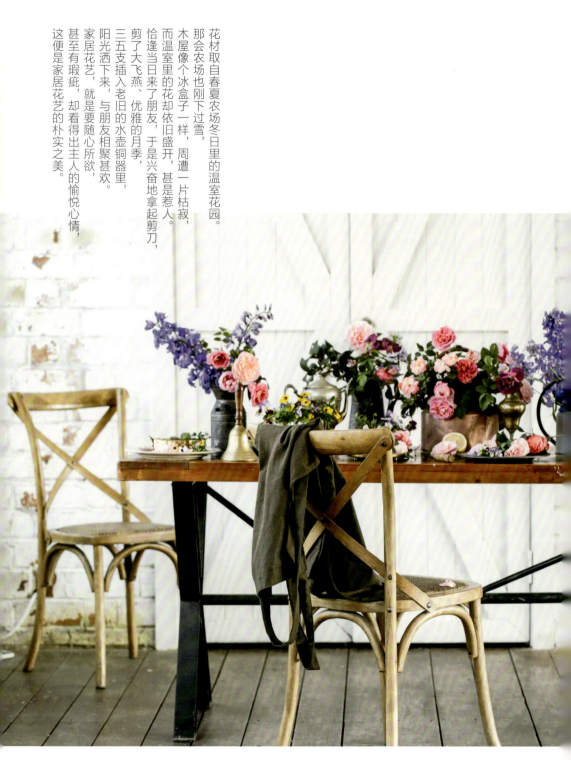

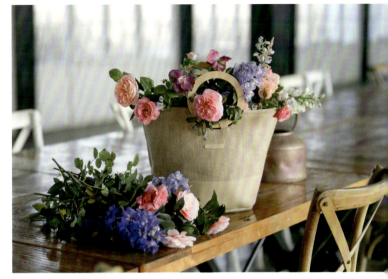

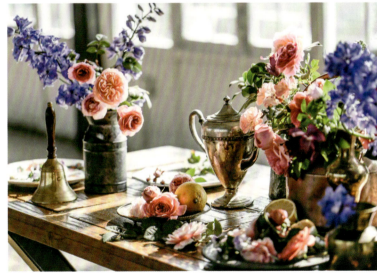

月季和布艺花篮搭配的乡村风，大飞燕和月季与铜器搭配的年代感，一样的花材换个花器风格大变。

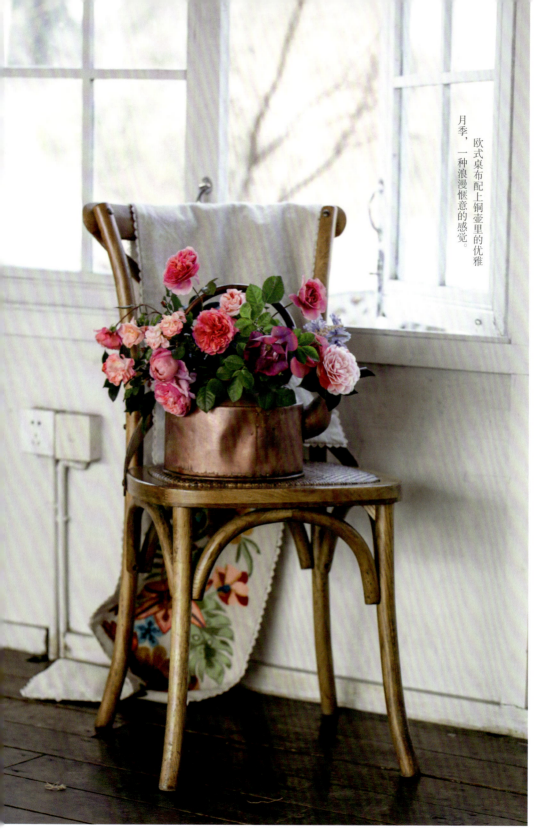

月季,一种浪漫惬意的感觉。欧式桌布配上铜壶里的优雅

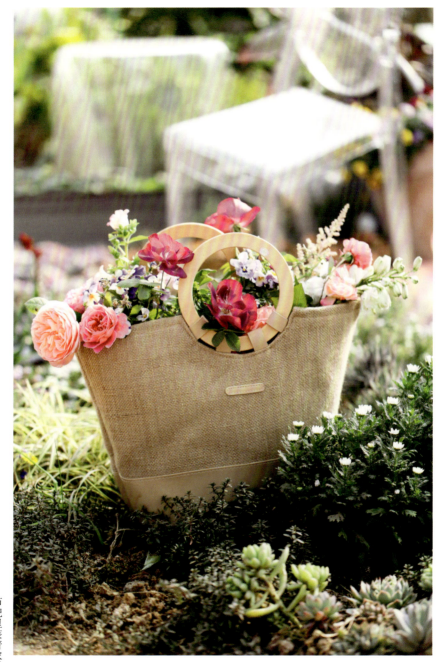

布兜里装着农场里的花材，有花，有朋友，农场里的冬日聚会也因这花变得温暖满满。

性感『虞美人』餐桌

农场播撒的虞美人开了,绿色的野草丛中泛起星星点点的红,说实话太迷人了。
当餐桌艺术进入这片虞美人花丛时,好像辟出了一片无声寂静的空间,坐进去,忘忧。
桌椅简单质朴就好,摆放上木框、竹编蓝恰到好处,随意散落的水果多了几分悠闲自在。
诱惑力十足的一组餐桌花艺,只想走进去坐一坐。

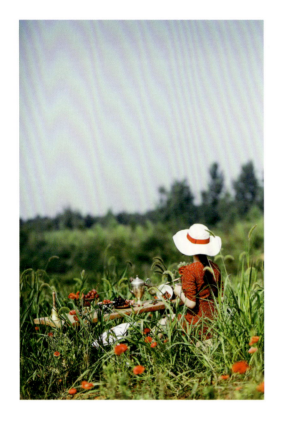

- Case -
02
餐桌

花艺设计 / 阿桑
摄影师 / 纪菇凉
图片来源 / 南京春夏农场(江苏·南京)

盛开着虞美人的山坡,采几枝,一插就是风景。

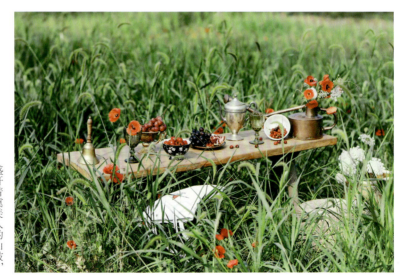

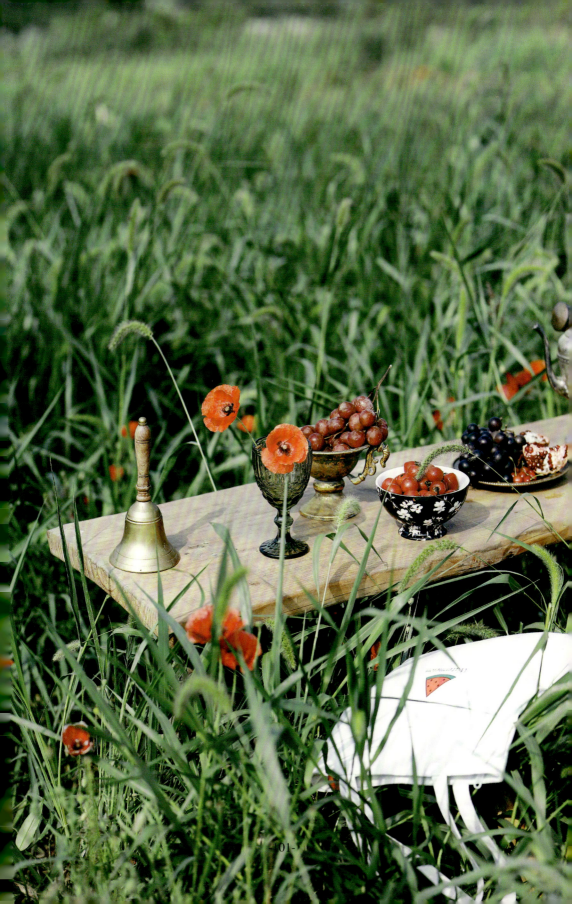

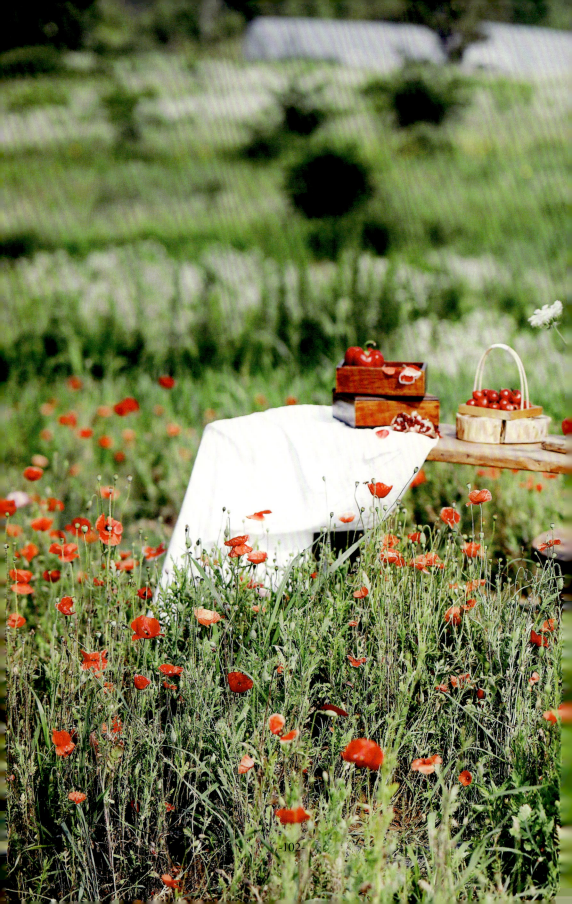

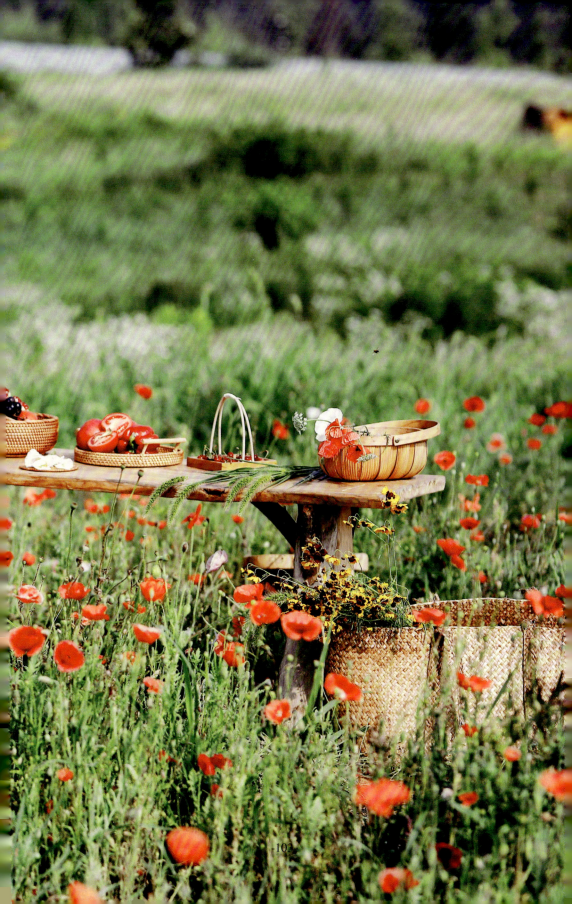

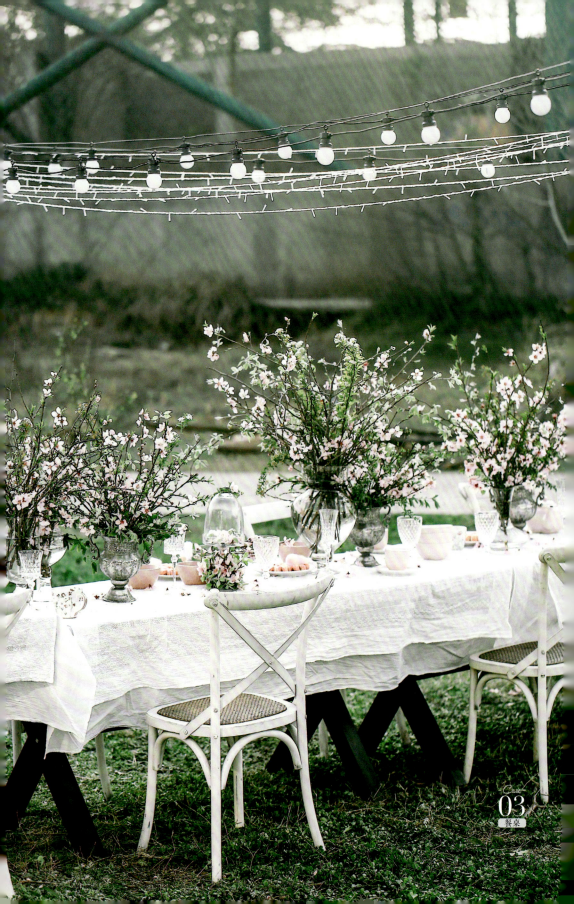

春日烂漫

花艺设计／阿桑
摄影师／纪菇凉
图片来源／南京春夏农场（江苏·南京）

春天伊始，是粉色系的，这一期的餐桌最有少女心！所有元素都冒着粉红泡泡……粉色系的餐桌要避免复杂，只使用了桃花这一种花材。用白色的桌布作为过渡，使得粉色更加自然。搭配的餐具和美食也是同色系，桃花飘落在盘中，就是风景。

Flowers & Green
桃花

艳丽红与恬淡白

Case 04 餐桌

花艺设计／阿桑
摄影师／纪菇凉
图片来源／南京春夏农场（江苏·南京）

为母亲节设计的餐桌，主色调选的是妈妈们爱的红色，从装饰、餐具到主花材，都选用了红色系。用白色的小花作过渡，让色彩不至于过分浓烈。同时，白色带来一丝梦幻感，搭配餐桌上的旋转木马，希望所有姑娘无论多大年纪，内心都住着一个少女。

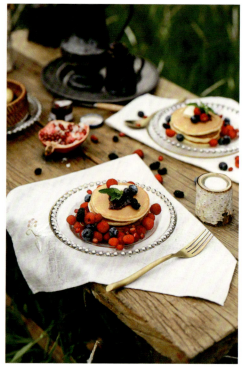

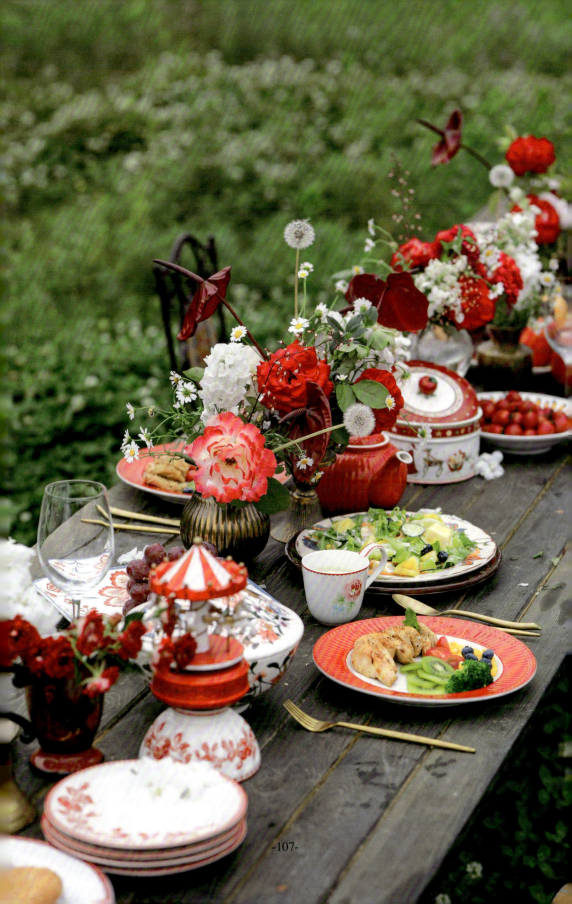

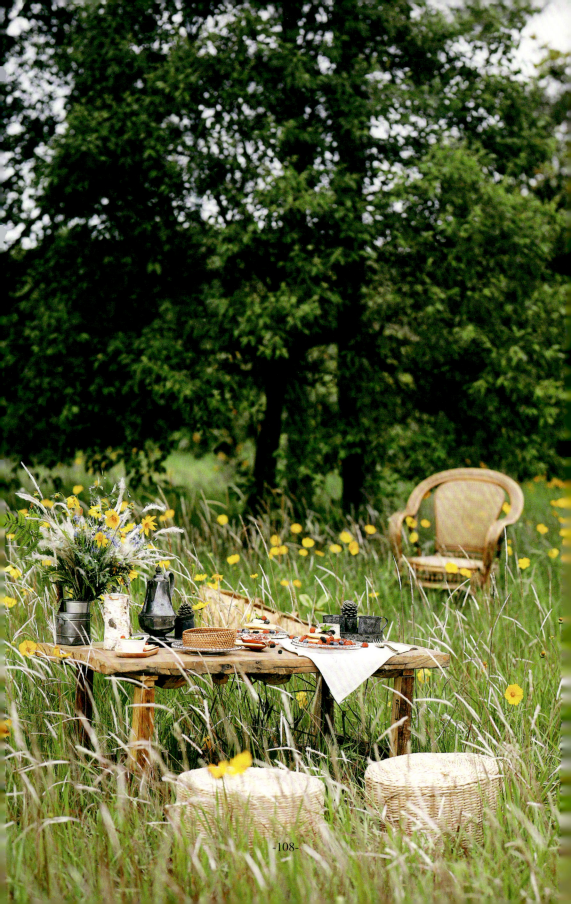

Case 05 餐桌

花艺设计／阿桑
摄影师／纪菇凉
图片来源／南京春夏农场（江苏·南京）

大自然是天然的餐桌，这样清雅朴素的木质餐桌让每一次用餐，都置身于在大自然之中，非常惬意。餐桌上的装饰物不是靠数量种类取胜的，小小一盆胜在精致优雅，也能美不胜收。在春夏农场，植物茂盛的时候，不采不摘，只是把餐桌搬到户外，加上风，鸟鸣，餐桌艺术呈现出新高度。

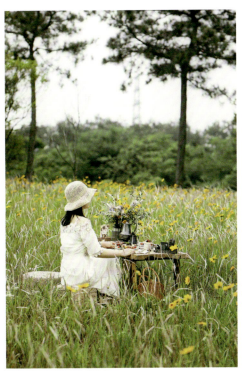

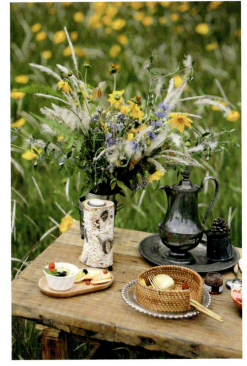

Case 06 餐桌

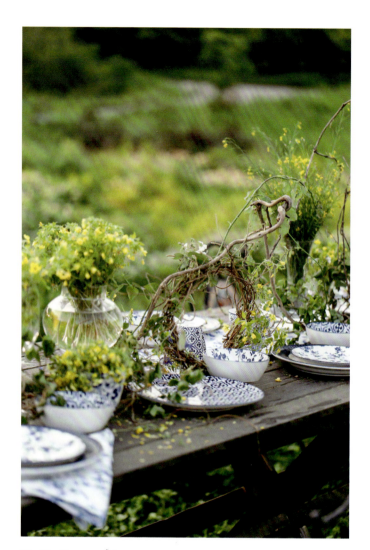

青花瓷主题餐桌

花艺设计／阿桑
摄影师／纪菇凉
图片来源／南京春夏农场（江苏·南京）

餐桌艺术形式是西式的表现，但我们尝试使用中式餐具来表现融合与碰撞，比如，英式田园碎花餐具换成青花瓷主题餐具结果是一组让人惊艳的配色。

在花材的搭配上，没有采用什么复杂的配色，草地上的野花，采来是什么样就是什么样，桌上并没有铺桌布，要突出的就是原始美。餐具不是真正意义上的青花瓷，但蓝白配色，充满中式古典韵味。一动一静，一沉一跳，让它有了一种轻松活泼的田园风。

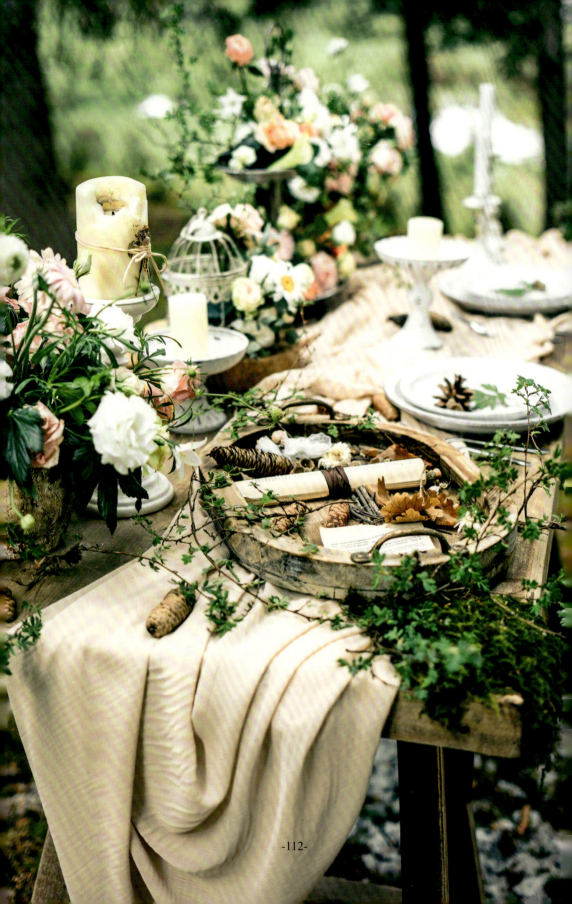

-Case-
07
餐桌

小仙女的
森林聚会

花艺设计／呼佳佳
摄影师／呼佳佳
图片来源／爱丽丝（青海·西宁）

常常很想奔跑去森林做一只精灵，荔枝月季的香、mini非洲菊的可爱、橘色和粉色的相融与跳跃，一场聚会，需要这样的仙气！

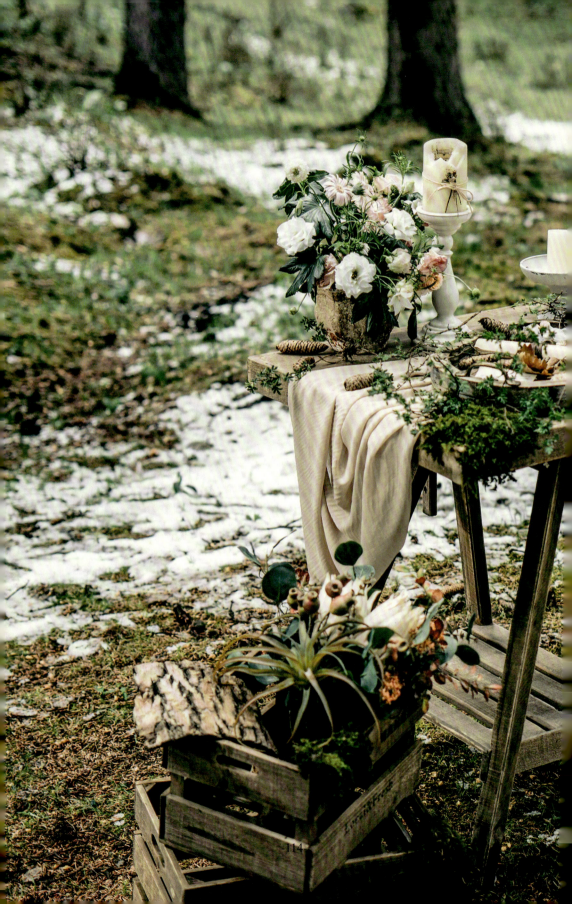

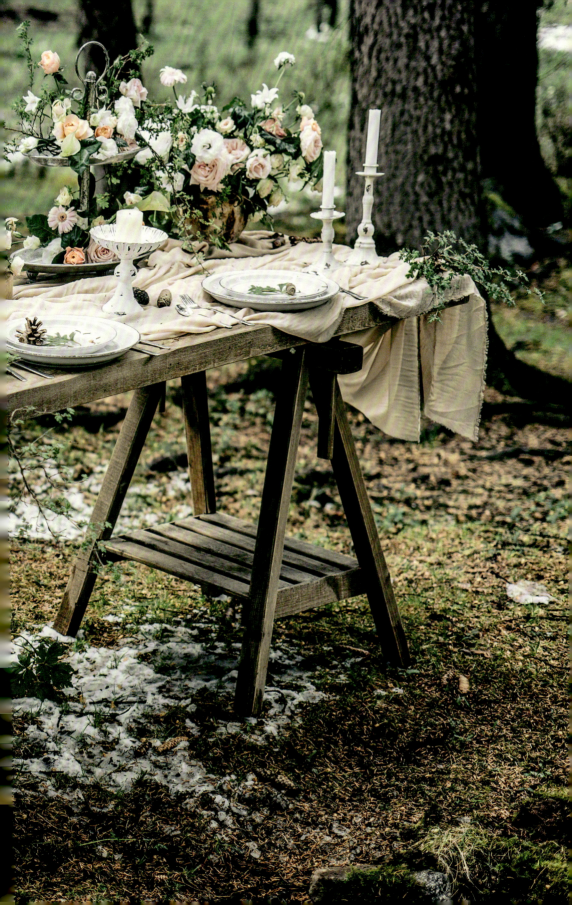

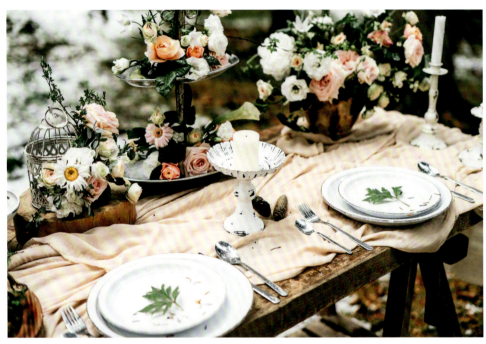
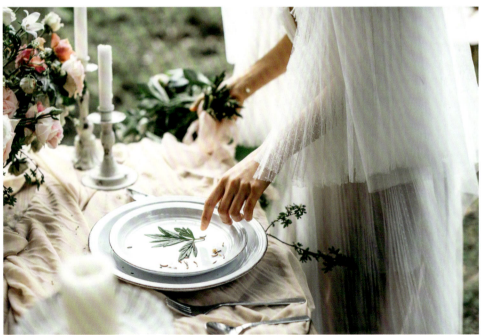

小仙女的桌花配饰务必是有着来自林间的小物件,各种苔藓、木托盘、松塔,一股子自然气息。

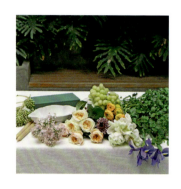

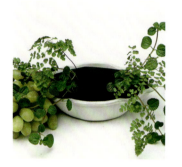

STEP
BY
STEP
......

花艺式生活案例示范

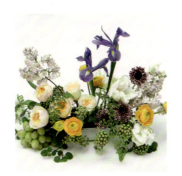

- Case -
01
餐桌

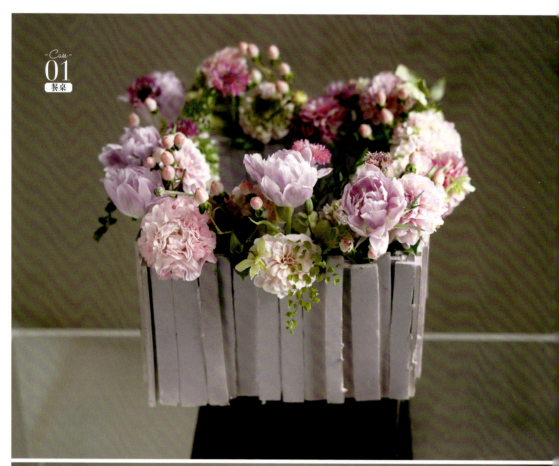

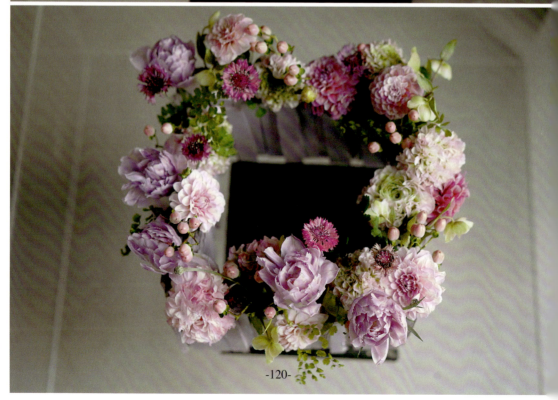

编织幸福的餐桌

花艺设计 / song
摄影师 / song
图片来源 / Max Garden（湖北·武汉）

Flowers & Green
花毛茛、大丽花、重瓣郁金香、蒁葵、矢车菊、铁线蕨

粉色适合年轻又轻松的氛围，家居环境中可以作为亮点区域去体现，架构桌花恰恰能起到很好的点睛作用。

Demonstration

1. kt板作为肌理部分粘贴成正方体，其中加入玻璃试管。
2. 首先加入大丽花，呈组群式加入。
3. 加入花毛茛，高度与大丽花一致，可有小幅度层次，重瓣郁金香去叶，剪短加入。
4. 加入蒁葵、矢车菊，做色彩搭配和整体丰富度填充，加入铁线蕨，让作品更加灵动。

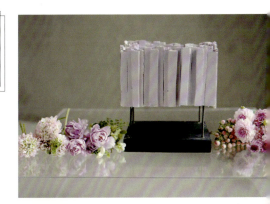

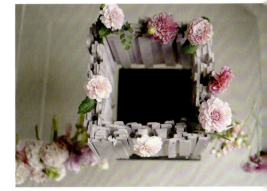

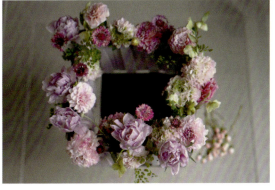

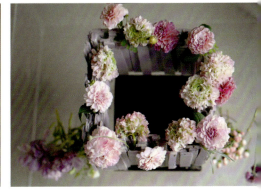

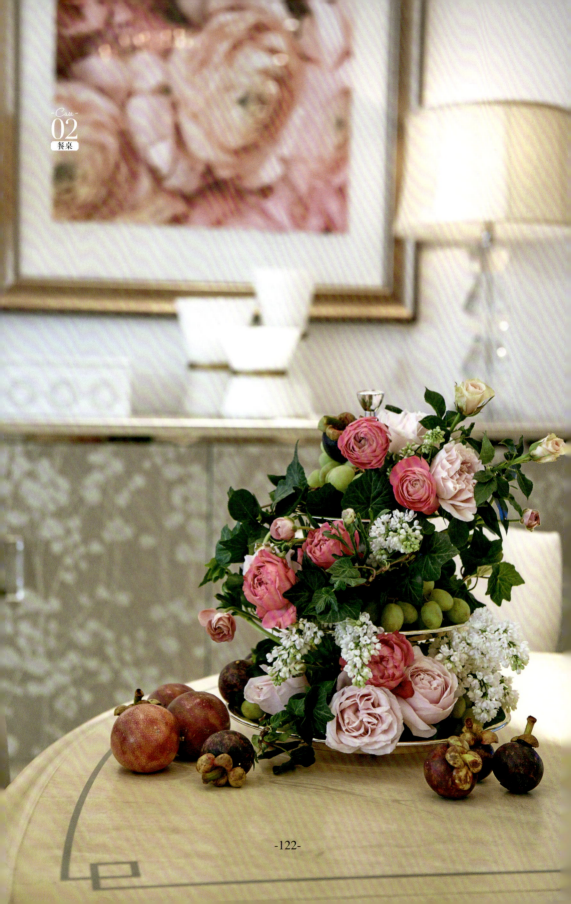

蛋糕的餐桌花

花艺设计 / BILLIE
摄影师 / Kyne
图片来源 / 將·will studio（广东·珠海）

Flowers & Green

白丁香、粉红雪山月季、朱莉塔月季、花毛茛、蝴蝶花毛茛、水果

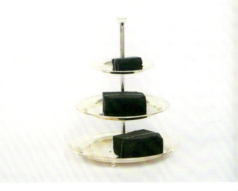

一年当中，几乎每个月都有值得庆贺和团聚的节日。除了满桌的美食，在餐桌上装饰三层蛋糕架的鲜花和水果，丰满圆润的花型如甜品一般，花色从淡淡的粉红到玫红色，营造出浪漫的气氛，与家人、朋友彼此分享喜悦，一起共度幸福的用餐时光。

Demonstration

1. 将花泥切成符合尺寸的小方块，放置在甜品架上并拿绿胶布固定。
2. 在花泥表面以及背面插入常春藤遮盖花泥。
3. 将粉红雪山月季分布在三层，注意花朵朝向和支数不需要一致，加入蝴蝶花毛茛和多头月季（选择小花型），注意高度比粉红雪山高更显趣味。
4. 在作品右侧插入白色丁香，在作品的正面剩余空间内插入花毛茛和朱莉塔月季；最后将水果填满整个甜品架背面及左侧空余空间，使整个作品呈饱满状态，作品完成。

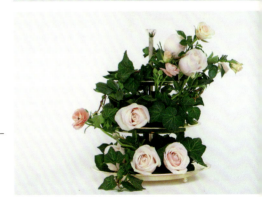

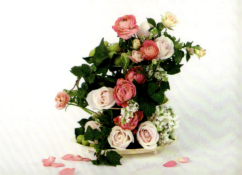

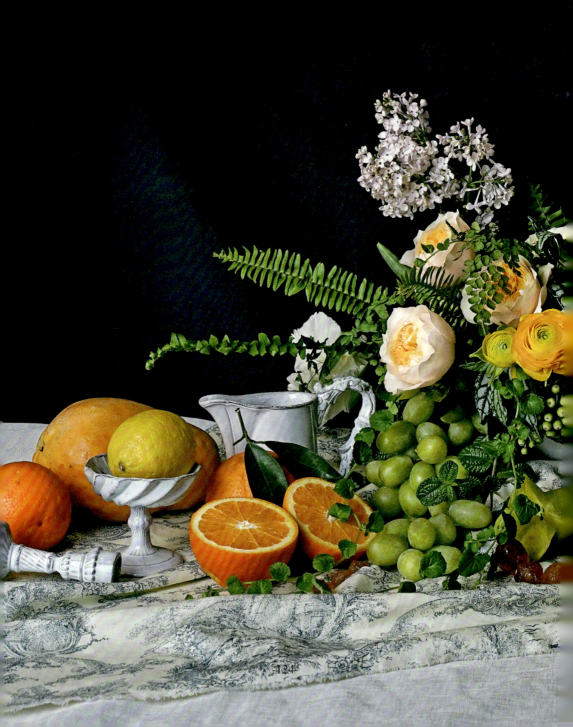

古典餐桌花艺

花艺设计 / 叶昊旻
摄影师 / 钟颖烽
图片来源 / 微风花 BLEEZ（广东·东莞）

古典优雅的花卉，色彩鲜艳的水果，如同油画般的构图，被真实呈现在餐桌上。花果本来就是自然之物，搭配起来难分焦点，但这正是设计的目的——让餐桌上的一切和谐共处，令用餐宾客感到舒适。若能在餐后一同分享桌上的水果，也是一种有趣的宴会形式。

Flowers & Green
陶瓷花器、花泥、鸢尾、丁香、郁金香、花毛茛、松虫草、月季、八角金盘果实、肾蕨、盆栽绿植以及水果

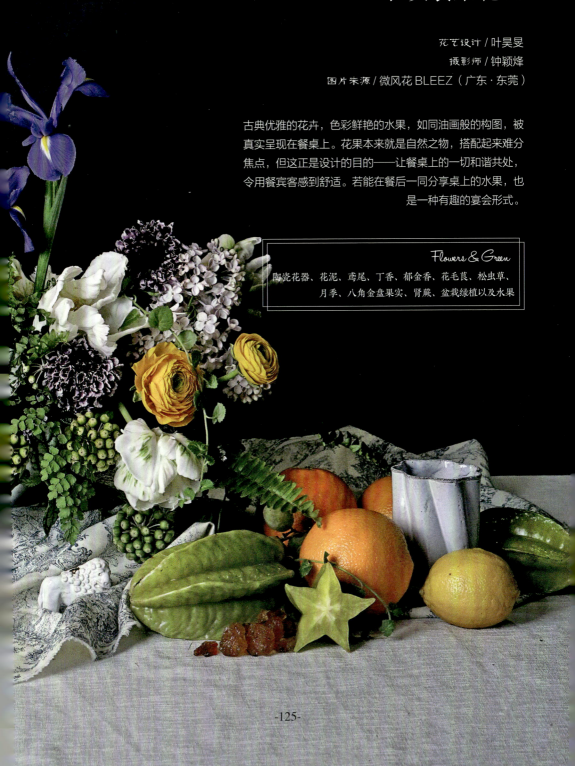

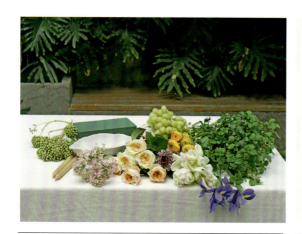

❶ 餐桌花艺为了不影响用餐者交流，适合采用低矮的花器，在花艺色彩上，为了刺激食欲采用愉悦的明黄色搭配跳跃的对比色——紫色。

❷ 将花泥充分浸泡、削成适合花器的形状后放入，花泥需要稍高于盆口位置。

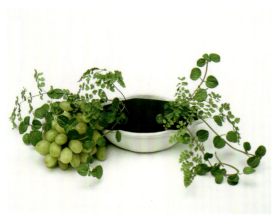

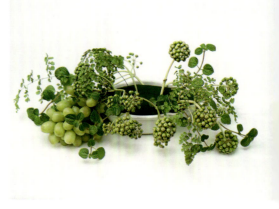

❸ 在花器两端以下垂的姿态插入葡萄、薄荷与铁线蕨，制作出花艺整体外轮廓。

❹ 插入八角金盘的果实，遵循上一步花材的高度，使作品外轮廓更饱满。

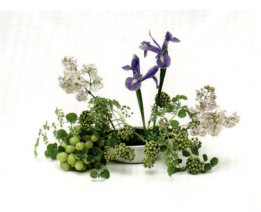

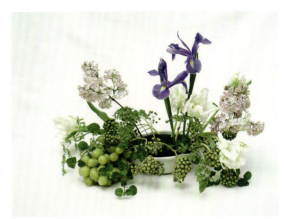

⑤ 接下来加入重点花材：以两相呼应的形式插入两枝鸢尾，丁香花一高一低朝向两侧。

⑥ 加入郁金香，利用弯曲的花茎表达出花朵往外下垂的姿态。

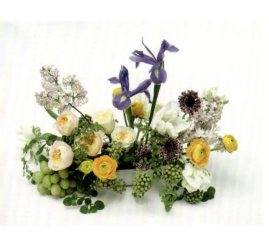

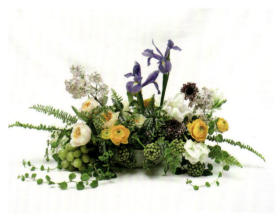

⑦ 以2～3朵一组的形式，加入月季、松虫草和花毛茛，形态稍小的花毛茛要比月季稍高。

⑧ 在空隙位置插入肾蕨和绿植，并将藤蔓延伸至外，完成花艺作品，在餐桌陈列时再搭配水果即可。

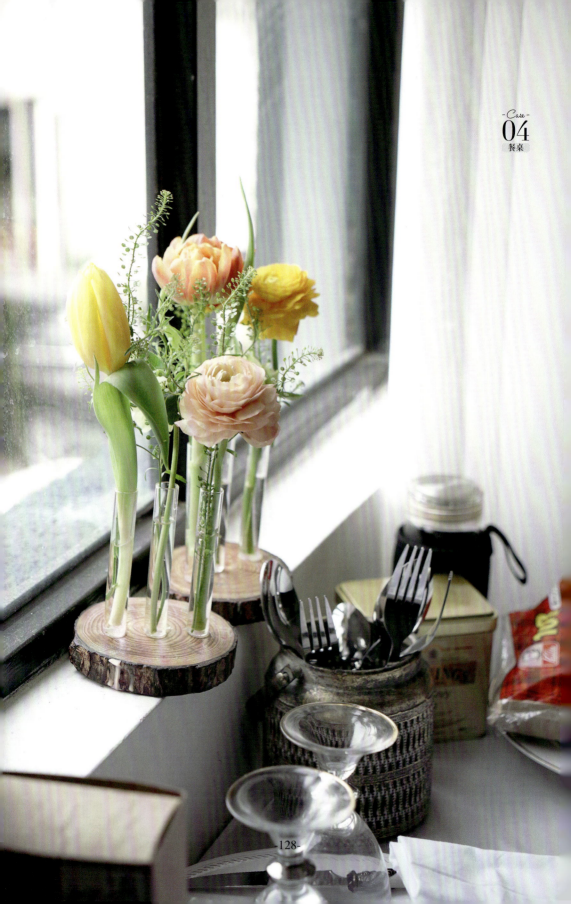

Case 04
餐桌

餐桌试管花

花艺设计 / 吴恩珠
摄影师 / annie
图片来源 / 广州 FSO 欧芙花艺学校（广东·广州）

Flowers & Green
花毛茛、郁金香、荚蒾、蕨萁

可以刺激食欲的橙色郁金香和黄色花毛茛插入小花瓶，使家人的就餐时间变得更加轻快愉悦。

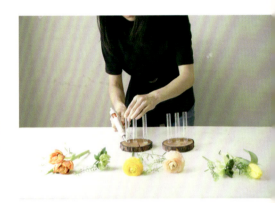

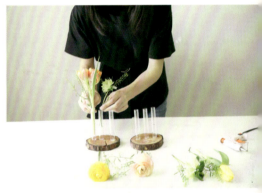

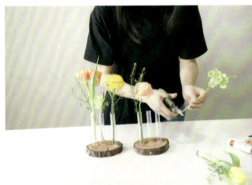

How to make

① 在圆形木片上用热熔胶固定玻璃试管。这时要多打一些胶固定，才能使试管不轻易松动。
② 将橙色郁金香和蕨萁插入试管中。要注意的是，如果是小尺寸的试管，花茎太粗的花是不能放入试管中的，将插在旁边试管的花剪得高低不同，表现出错落的自然感。
③ 插入黄色调的花毛茛，使整体的色彩更加鲜明活泼，把荚蒾修剪成适合的长度后插入试管中。试管中的花茎部位不应保留叶子和花朵，要整理干净。
④ 花材都插好以后用尖嘴壶往试管里注入清水即可。

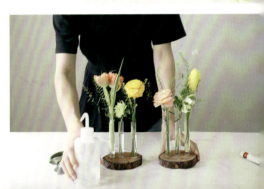

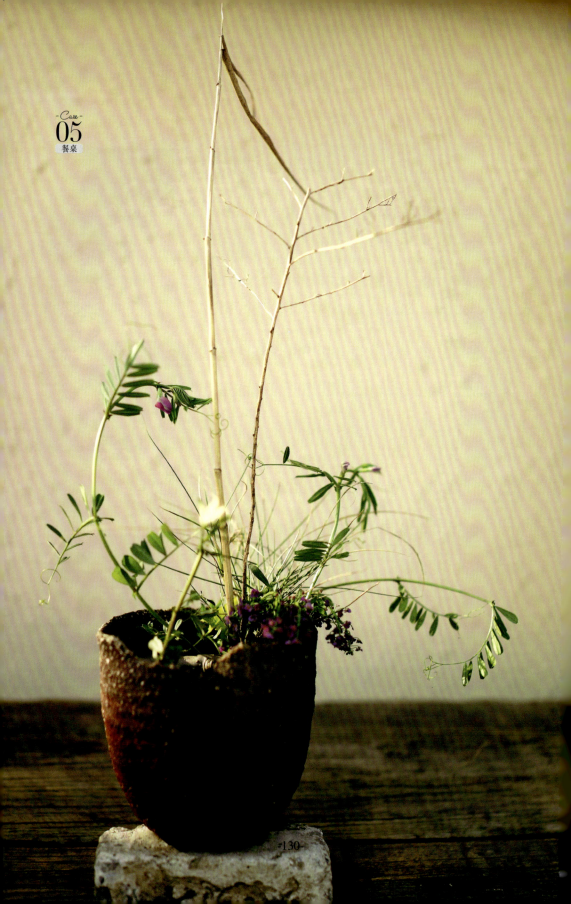

禅意桌花

花艺设计 / 张杰
摄影师 / 张杰
图片来源 / J-flower 花艺教室（上海）

"撒"是一种常用的容器插花技艺，
本作品用"撒"来固定，
整体呈现出禅意的感觉。
在繁忙的生活工作中，给心灵放个假。

Flowers & Green
铁线莲、铁盘

How to make

① 使用枝条夹住器皿边缘作为固定，枝条的分叉相互交错形成网状。

② 将花头依靠在枝条上，注意为呈现干净的水面效果，花茎要修剪整齐，不要交叉。

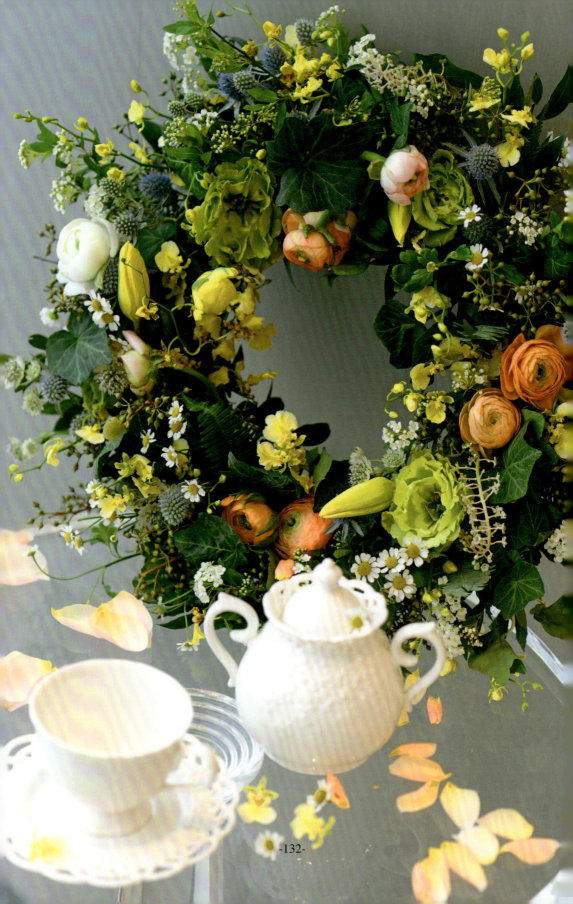

绿色清新花环制作

花艺设计 / 陈宥希 Billie
摄影师 / Kyne
图片来源 / 将·will studio（广东·珠海）

> **Flowers & Green**
>
> 常春藤、肾蕨、波浪绿桔梗、刺芹、文心兰、
> 花毛茛、洋甘菊、麻叶绣线菊、郁金香、星芹、商陆

暖心疗愈的香草香气，仿佛将森林里植物的生命力，都封印在这个可爱的花环里。

How to make

❶ 用绿胶布固定花泥。
❷ 将常春藤和肾蕨分解成短枝，由上方开始从外、内、正面插入，直至遮盖花泥为完成。顺时针方向加入长青果，再加入商陆、麻叶绣线菊、星芹增添变化和作品层次。
❸ 选择三朵花型漂亮的波浪桔梗，检视花的表情和角度插入，将郁金香、文心兰、洋甘菊、刺芹插入，制作出高低差，避免单调。
❹ 最后加入白色、粉色、橙色花毛茛，插入感觉分量不足的空间，形成色彩对比，使得作品整体更完整饱满。

韩式田园风桌花

花艺设计／LU
摄影师／岛屿来信工作室
图片来源／南京一橙文化创意有限公司（江苏·南京）

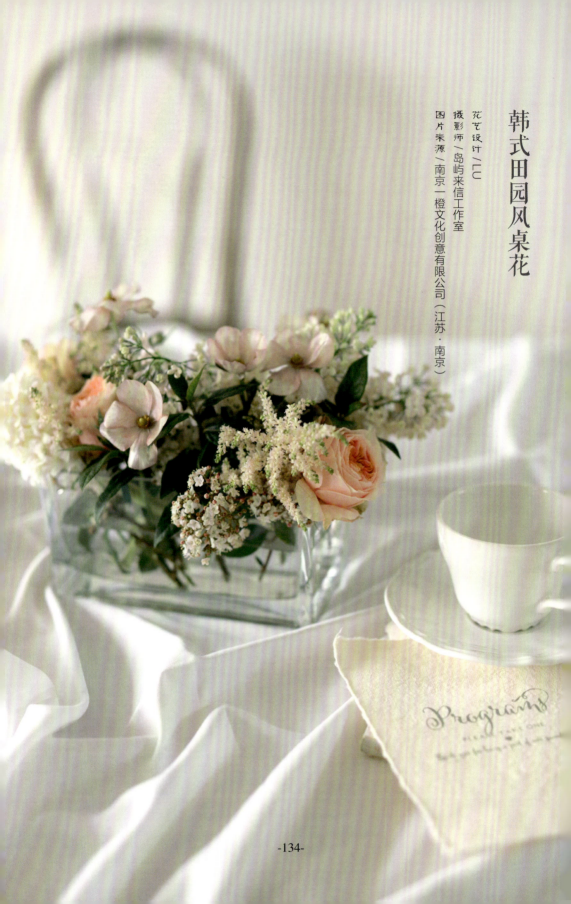

Case 07 下午茶

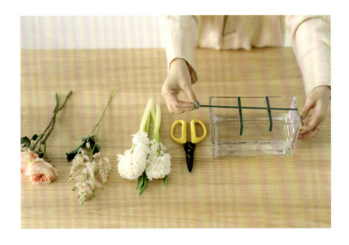

Flowers & Green

风信子、蝴蝶月季、落新妇、蝴蝶花毛茛

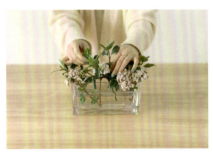

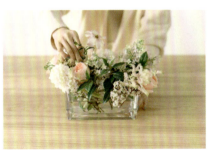

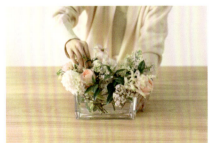

How to make

① 对于初学者来说，可以用绿胶带先打出网格，然后用叶子来打底。

② 插入主花风信子，尽量分开，不要扎推放在一起，然后放入月季、落新妇等花材。

③ 最后用带线条的蝴蝶花毛茛进行最后的线条勾勒，餐桌瓶花完成。不管是朋友来家里下午茶或是跟家人一起共进晚餐，心情都是美美的。

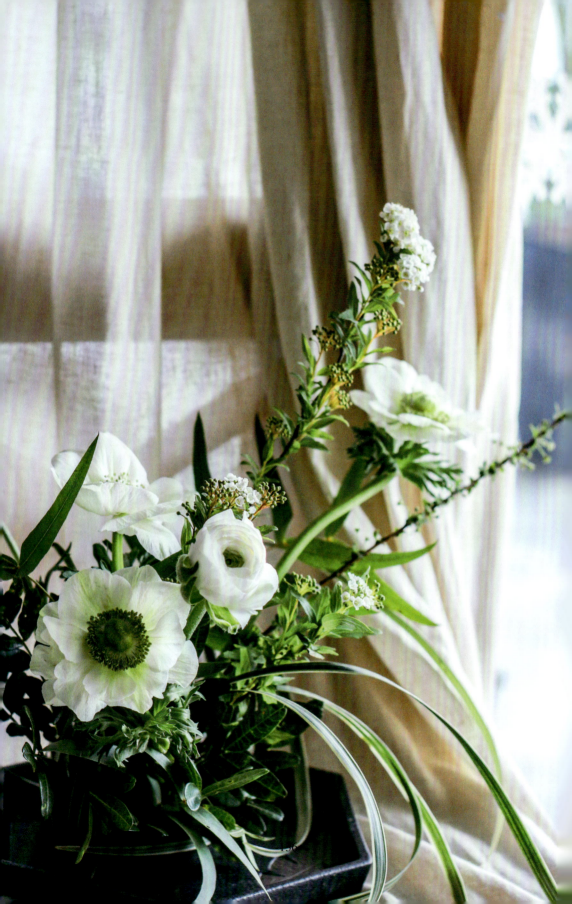

简朴清雅日系桌花

花艺设计 / 秦莎
摄影师 / 秦莎
图片来源 / 简花艺（广东·深圳）

Flowers & Green

白色银莲花、白色花毛茛、麻叶绣线菊、
珍珠绣线菊、细叶尤加利、清香木、班春兰叶

同色系的花材制作出比较日系感觉的花艺。春日的下午，寻一方庭院，安放我情，沏一壶清茶，平淡我心，读一本闲书，宁静我心。

- Case -
08
下午茶

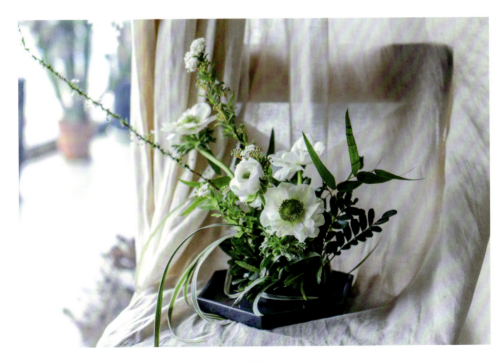

How to make

❶ 将花泥切至合适大小，放置在盘中，注意位置不要居中。

❷ 将斑春兰叶于四边绕成比较随意的形状。

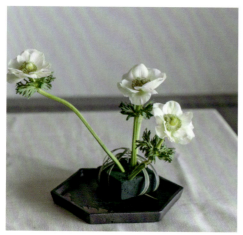

❸ 选三枝白色银莲花，按三个不同的方向，高低错落插在花泥中。

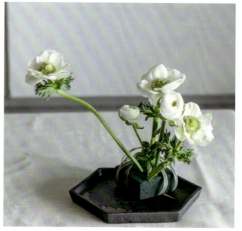

❹ 穿插同色的花毛茛在其中，增加丰富度。

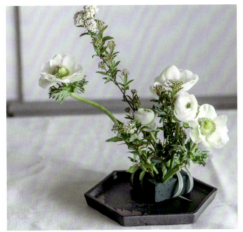

❺ 加麻叶绣线菊增加线条感。

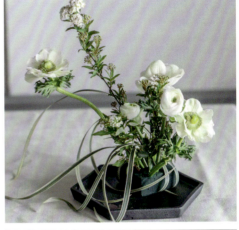

❻ 再加斑春兰叶延伸出盘子。

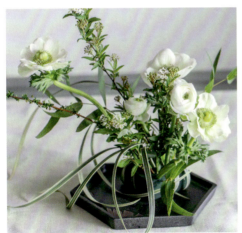

❼ 加细叶的尤加利,更有春天的感觉。

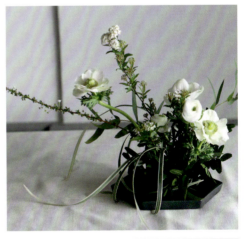

❽ 贴近花泥处用清香木遮蔽,做适当调整。

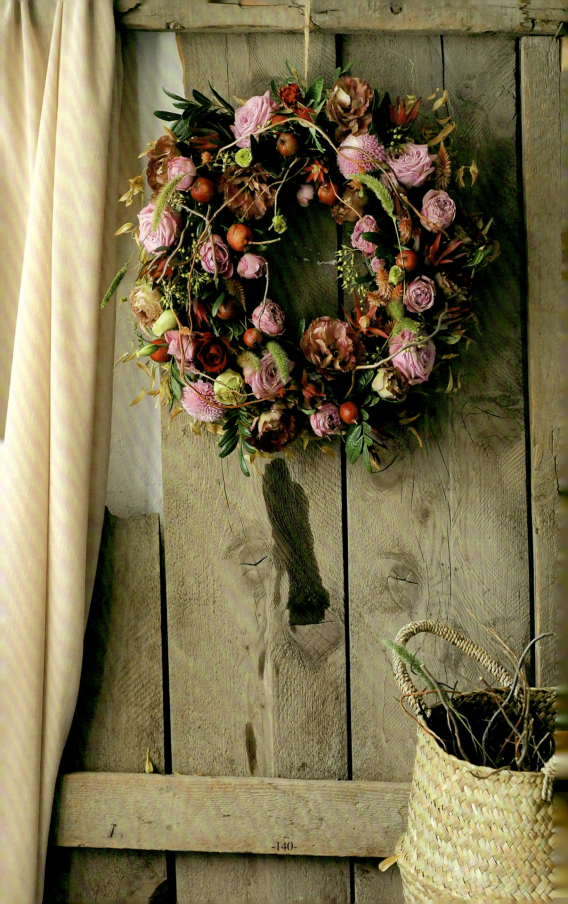

时尚春日花环速写

花艺设计／呼佳佳
摄影师／呼佳佳
图片来源／爱丽丝（青海·西宁）

万物复苏的春天，趁着阳光正好做一个花环挂在门前，让家立马温暖魅力起来。

- Case -
09
下午茶

Flowers & Green

切花月季、洋桔梗、木百合、青葙、狗尾草、尤加利花蕾、大丽花

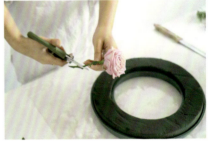

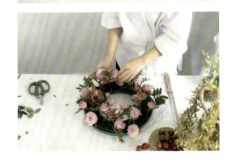

How to make

1. 工具准备。剪刀、花环底座、花材（建议花材尽量准备色系统一的）。
2. 花环泡水，让花泥充分吸水浸湿。注意千万不要压，平放在水面让它自然下沉就好。
3. 开始制作。可以先插花型比较大的主花作为整体的布局和定位，再插花型较小的配花作为渐进层次，最后插叶子填缝。

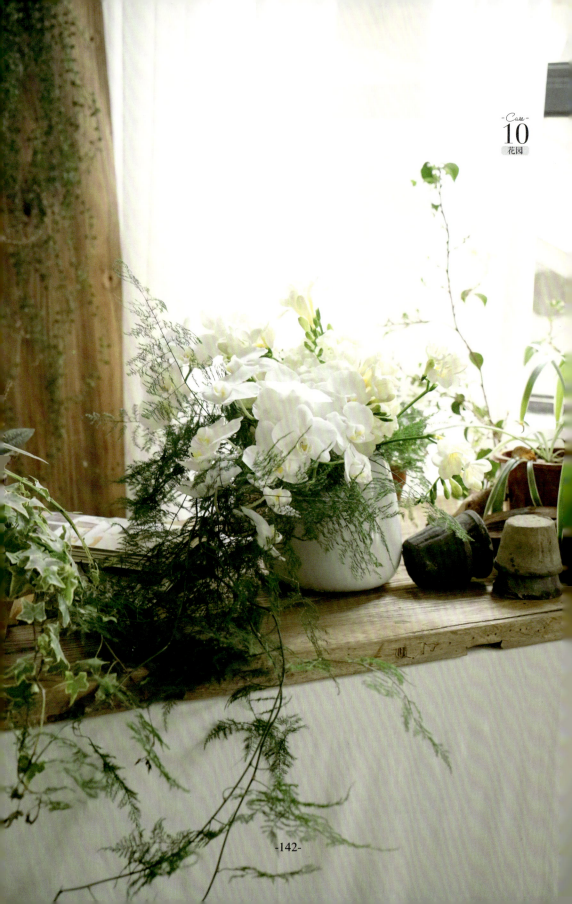

清新花园桌花设计

花艺设计 / 吴恩珠
摄影师 / Annie
图片来源 / 广州 FSO 欧芙花艺学校（广东·广州）

在万千颜色中，绿色是让人感到最放松的颜色。在清新绿意满溢的花园里，用插满蝴蝶兰、绣球和香雪兰搭配装饰的花瓶点缀其中，打造出一个不单调而又令人感到风和日丽的早春风情花园。

Flowers & Green

文竹、蝴蝶兰、绣球、香雪兰

How to make

1. 将铁丝网做出圆润的形状。铁丝网边缘较为锋利，处理时需留心不伤到手，将做出圆润形状的铁丝网放入花器当中。
2. 为了充分表现文竹本身延伸垂坠的魅力，可将文竹的长度预留长一些插进铁丝网中。这个步骤需要注意要将文竹都插在一侧，使视线都能集中在一侧，插入跟文竹有相同魅力的蝴蝶兰作为搭配，以同一个方向来表现出延伸垂坠的感觉。
3. 将绣球的花茎修剪得刚好高于花器瓶口，插在蝴蝶兰的后面。
4. 在绣球之间插入香雪兰加以点缀，丰富作品的层次感和节奏感。

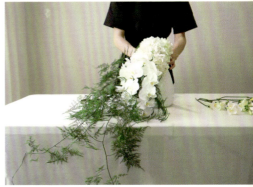

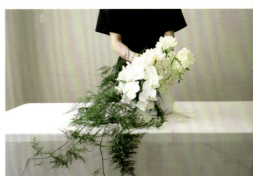

花园烛台制作

花艺设计 / 叶昊旻
摄影师 / 钟颖烽
图片来源 / 微风花 BLEEZ（广东·东莞）

玻璃瓶是极佳的室外蜡烛防风容器，透过玻璃观察瓶子里面的花草，就像一个小小的世界，一草一木都是精心的安排。点燃蜡烛后，烛光透过花草，光和影都巧妙地投射出去，花草枝条的剪影又是另一种视觉的享受

Flowers & Green

玻璃瓶、蜡烛、花泥、苔藓、绣球、葡萄风信子、松虫草、大阿米芹、喷泉草、小盼草、绿植盆栽等

- Case -
11
花园

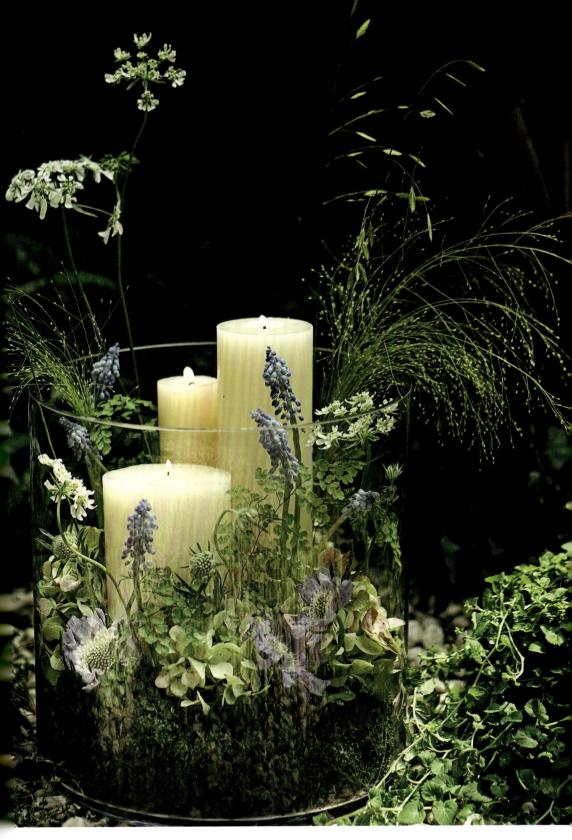

How to make

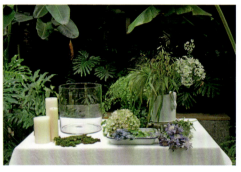

❶ 准备大口径的玻璃瓶，建议直径在 30cm 或以上，并准备 5~7cm 直径的柱状蜡烛，无需固定也不会倒下。

❷ 将花泥充分浸泡并切割成接近瓶底的大小，四周保留一定空间。

❸ 在花泥四周放入苔藓，遮挡花泥的侧面。

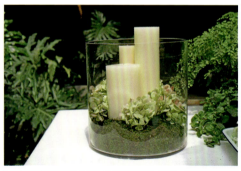

❹ 在花泥中间放入高低不一的三根柱状蜡烛后，在四周插入适量绣球。

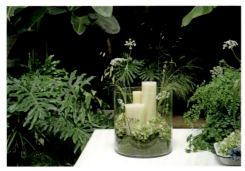

❺ 加入大阿米芹、小盼草和喷泉草,营造出高低错落的野趣感觉。

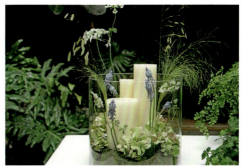

❻ 加入灵动可爱的葡萄风信子,作为本作品的主花,花朵高度正好处于中间,以蜡烛烛身作为背景。

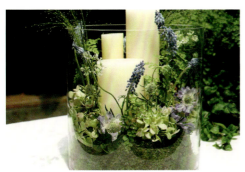

❺ 将大朵的松虫草插在低处,遮挡花泥,花苞比花朵稍微高一点,最后加入铁线蕨点缀。

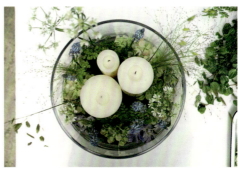

❻ 从顶部观察,花朵分布在蜡烛四周,从每一个角度都可以观赏。

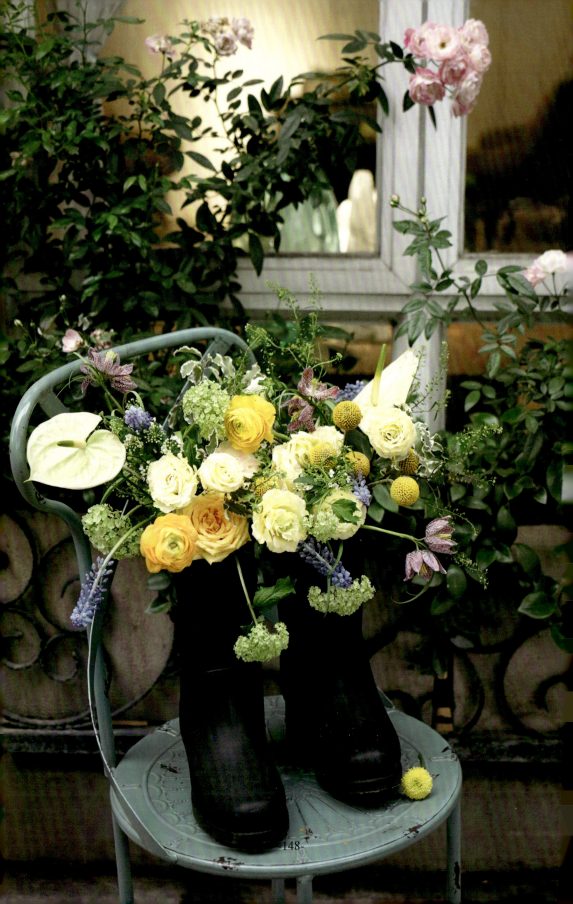

花园
——花鞋设计

花艺设计 / 吴恩珠
摄影师 /annie
图片来源 / 广州FSO欧芙花艺学校（广东·广州）

Flowers & Green

黄色安祖花、木绣球、花毛茛、葡萄风信子、
贝母、蒨蒌、洋桔梗、金槌花、麻叶绣线菊、
花叶女贞、金枝玉叶月季

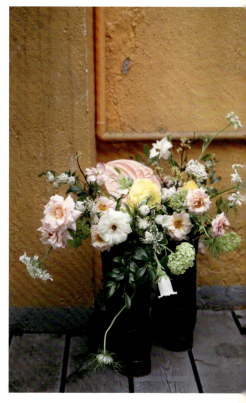

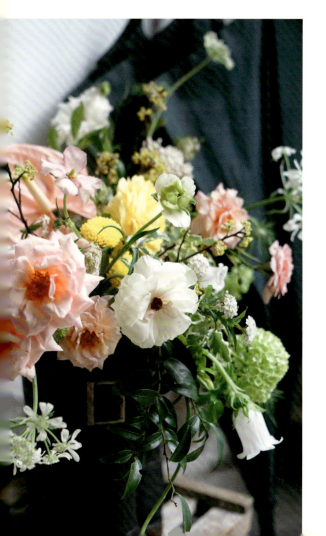

- Case -
12
花园

成为花艺设计师后，就变得不能随意错过沿街的鲜花。它们各有特点，各有各的美，就像我们每个人一样。

大雨过后，我把花园里因为强降雨而倒下的花儿一一收集起来。为了让它们重新恢复生机，我将它们插在了不漏水的长筒雨靴里。

静静地看着这个作品，就像雨后的晴空一样，净化了我们的心。

How to make

❶ 将泡好的花泥切割成适合雨靴的形状，并将以玻璃纸包好的花泥放入雨靴。

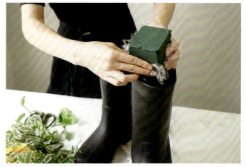

❷ 在插花前，将靴子放置在想要的位置，调整好摆放角度，以便能制作想要的设计。

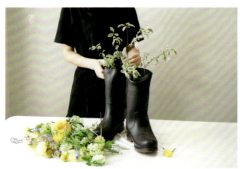

❸ 使用花叶女贞来做好大致的高度和宽度。

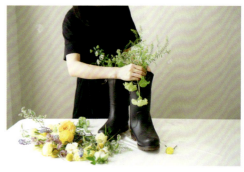

❹ 木绣球由于花朵较重有往下垂坠的特征。因而可以使用它来打造稍微挡住长筒雨靴的感觉。

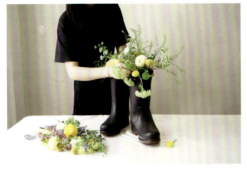 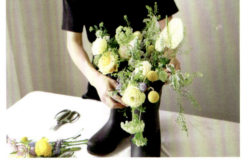

⑤ 将可爱的黄金球和桔梗、金枝玉叶切花月季一一插入到叶材之中填满空间。

⑥ 将黄色安祖花插在后方,使重心不偏向前方。

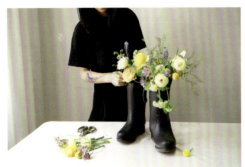 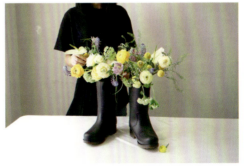

⑦ 从不同方向插入与黄色形成对比的蓝色葡萄风信子,将作品的灵动线条感展示出来。

⑧ 整体调整花材的方向,作品就完成了。

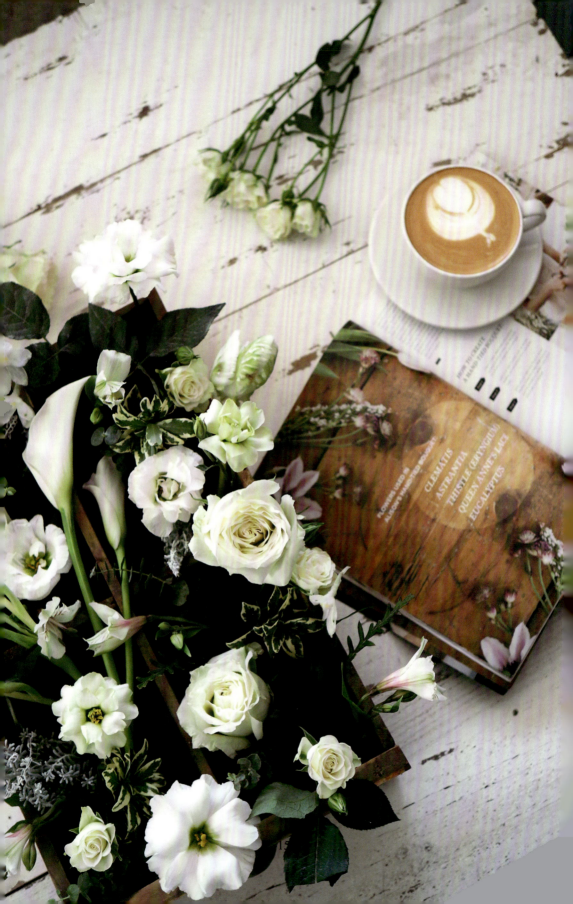

旧抽屉
自然清新花艺

花艺设计 / 呼佳佳
摄影师 / 呼佳佳
图片来源 / 爱丽丝（青海·西宁）

插花的过程能让人完全沉静下来。
世界依旧浮躁，
但沉静在制作过程中仿佛被浮躁遗忘。
想把这分美好同样传达给大家，
所以今天就教你们一个
在家随手就能做的抽屉花。
你们家的旧抽屉，
老皮箱都可以翻出来。

-Case-
13
餐桌

Demonstration

❶ 准备工具，首先我们需要一个做花的容器，有格子的抽屉或收纳容器最好。除此之外还需要花泥，剪刀和花材。

❷ 将花泥完全浸湿，注意平放水面让它自然下沉即可。再切成跟容器相匹配的大小放进去。

❸ 开始进行插花，可以选花型较大的花先做整体定位和布局，再插枝条性较强的花或花型较小的花和叶子。插的时候用剪刀将花枝斜剪45°，剪到合适的长度就好。

❹ 最后进行调整，使整个作品错落有致、层次分明。

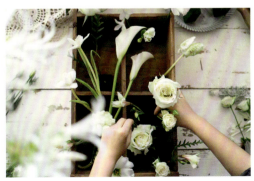

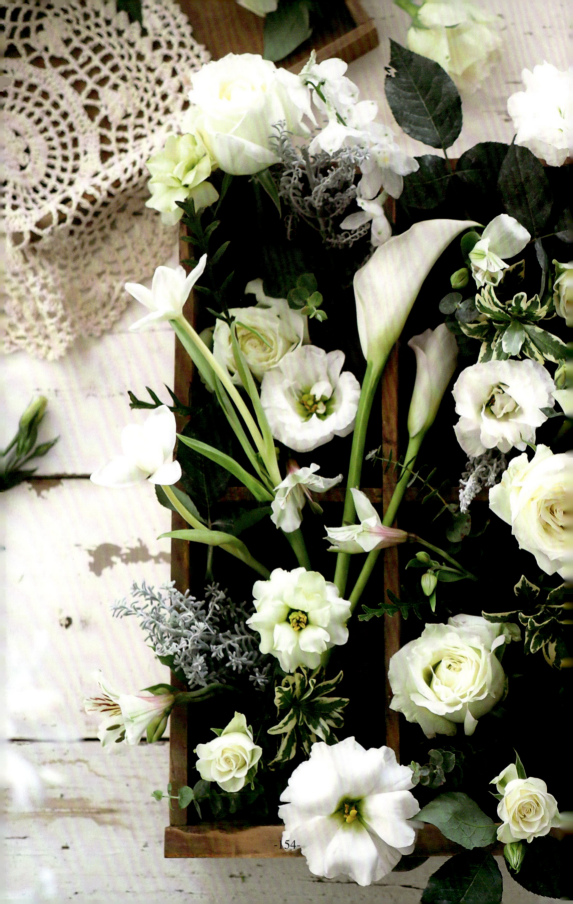

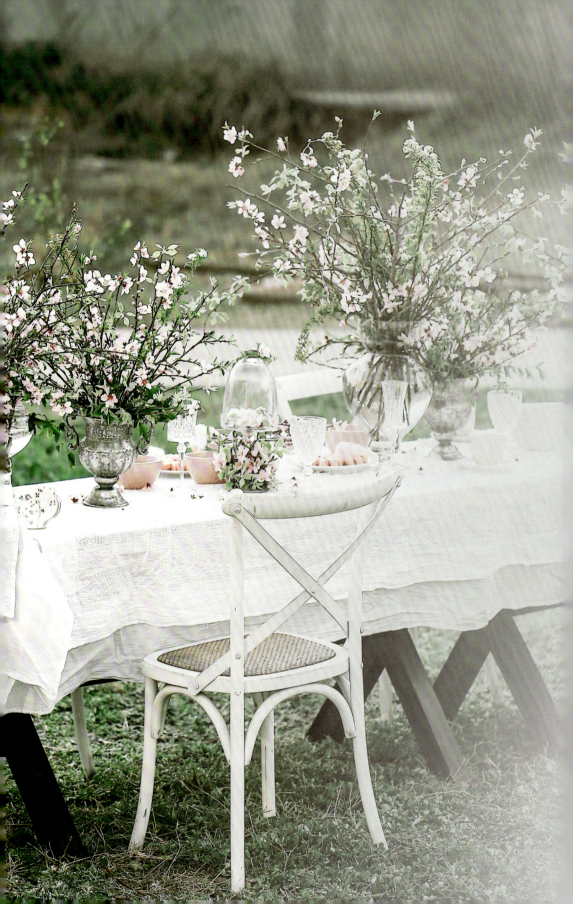

小李哥
成都花艺设计小李哥工作室

阿桑
地址：南京市江宁区横溪街道宁台农贸产业合作园内春夏农场
联系电话：13671251840

秦莎
简花艺工作室
地址：深圳市福田区香蜜湖安托山七路安侨苑A座2101
电话：0755-23901811

呼佳佳
爱丽丝.花 花园小筑（ALICE-Rabbit.Hole Floral）
地址：青海省西宁市城西区西关大街130号 唐道637商业区8号楼11702室
电话：17809780707

夏生
元也花艺
地址：福建省厦门市海沧区中骏海岸一号

黄嘉宝
微风花BLEEZ 旗舰店
地址：东莞市南城区第一国际百安中心C座131号铺
电话：0769-26998981

夏日蔷薇
夏日蔷薇Doris
地址：四川省成都市双流区华阳镇街道高新区中和镇姐儿堰街152号南郡7英里39-1
电话：13540414014

吴恩珠
FSO欧芙花艺学校
地址：广州市荔湾区芳村大道东200号1850创意园44栋 FSO欧芙花艺学校
电话：020-81535337

华

张杰
J-flower花艺教室
地址：上海市长宁区兴国路370号
电话：18621005455

song
MAXGARDEN花店
地址：武汉市武昌区汉街行政公馆5栋3单元
电话：18186509531

BILLIE
SEASONS FLOWER田季花田
地址：珠海市香洲区吉大水湾六号院331号四季花田花店
电话：0756-8946808

叶昊旻
微风花BLEEZ 旗舰店
地址：东莞市南城区第一国际百安中心C座131号铺
电话：0769-2699898

LU
CandyFlower花艺工作室
地址：南京市紫东路18号保利紫晶山62栋102
电话：18652025696

Living with Flowers
花艺式生活

协作花艺师

花艺目客

会员专享服务

成为《花艺目客》vip 会员，专享以下福利

会员图书专享

1. 获赠最新《花艺目客》全年系列书 1 套（4 本 +2 本主题专辑）价值 348 元；
2. 2018 版全年《花艺目客》会员 5 折专享 折扣价值为 174 元
3. 会员价订购 258 元欧洲顶级花艺杂志《FLEUR CREATIF》（创意花艺）全年 6 本。

《花艺目客》会员群分享

加入《花艺目客》会员群，不定期邀请嘉宾进行分享和微课教学 资材、花材新产品的试用

优先宣传

《花艺目客》《小米画报》优先宣传，入选作品在小米的手机、智能电视、智能盒子、笔记本电脑等终端，自动显示超清晰、高品质的锁屏壁纸。其日点击量 500 万。

国内外花艺游学

会员价 398 元

扫码成为会员

欢迎光临花园时光系列书店

 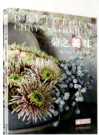

中国林业出版社天猫旗舰店　　花园时光微店

扫描二维码了解更多花园时光系列图书
购书电话：010-83143571

FLEUR CRÉATIF
创意花艺

扫码购买

20 年专业欧洲花艺杂志
欧洲发行量最大，引领欧洲花艺潮流
顶尖级**花艺大咖齐聚**
研究欧美的**插花设计趋势**
呈现不容错过的精彩花艺教学内容

6本/套 | 2019 | 原版英文价格 620元/套
中文版价格 348元/套